100일간의 무인도 표류기

3차원 디오라마 일러스트 아트북

gozz 지음 | **현승희** 옮김

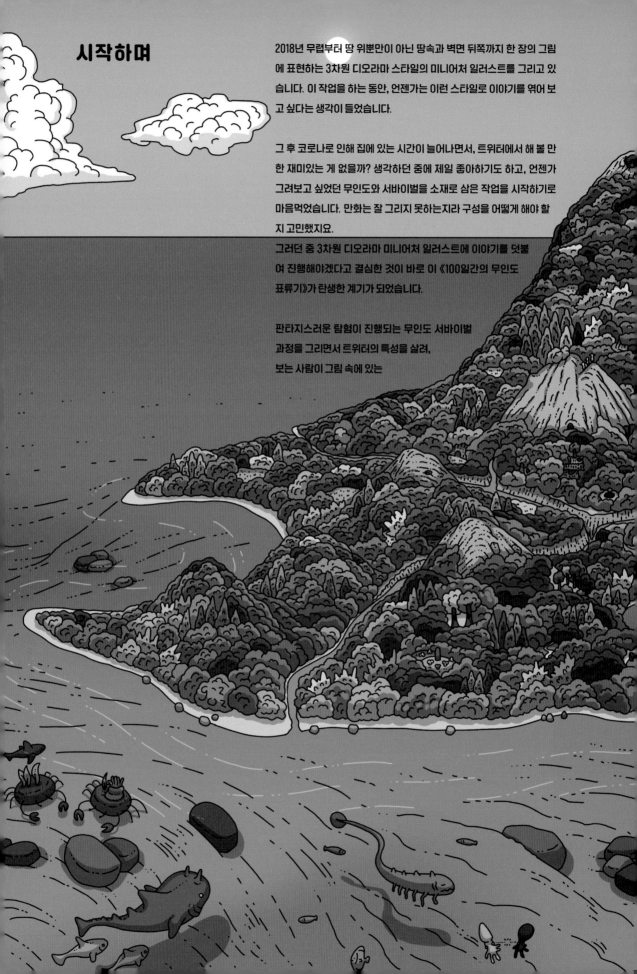

시작하며

2018년 무렵부터 땅 위뿐만이 아닌 땅속과 벽면 뒤쪽까지 한 장의 그림에 표현하는 3차원 디오라마 스타일의 미니어처 일러스트를 그리고 있습니다. 이 작업을 하는 동안, 언젠가는 이런 스타일로 이야기를 엮어 보고 싶다는 생각이 들었습니다.

그 후 코로나로 인해 집에 있는 시간이 늘어나면서, 트위터에서 해 볼 만한 재미있는 게 없을까? 생각하던 중에 제일 좋아하기도 하고, 언젠가 그려보고 싶었던 무인도와 서바이벌을 소재로 삼은 작업을 시작하기로 마음먹었습니다. 만화는 잘 그리지 못하는지라 구성을 어떻게 해야 할지 고민했지요.

그러던 중 3차원 디오라마 미니어처 일러스트에 이야기를 덧붙여 진행해야겠다고 결심한 것이 바로 이 《100일간의 무인도 표류기》가 탄생한 계기가 되었습니다.

판타지스러운 탐험이 진행되는 무인도 서바이벌 과정을 그리면서 트위터의 특성을 살려, 보는 사람이 그림 속에 있는

아이템이나 동물을 발견하며 약육강식이라는 자연의 섭리도 함께 생각해볼 수 있도록 이야기를 만들었습니다.

이야기에 나오는 일기 글을 트위터 메시지 본문에 쓰기도 하고, 이야기 속에서 일기를 쓴 시간과 트위터에 올리는 시간을 맞춰서 올려 보는 사람과 작품의 시간을 공유할 수 있게 한다거나, 100일째가 12월 31일이 되도록 계산하는 등 아무튼 소소한 재미를 도입하려고 노력했습니다. 다만 이야기의 막바지에 이르러서는 트위터의 문자 수 제한 때문에 고민에 빠지는가 하면, 100일 계산을 잘못해서 하루 추가된 101일이 되기도 했지요….

이 작업을 책으로 만들면서 일러스트 속 각각의 요소가 작아 보이지 않도록 한 페이지에 일러스트 한 장을 큰 사이즈로 배치했습니다. 트위터와 보는 법은 다르지만, 페이지를 넘기며 이야기와 일러스트를 만끽할 수 있다는 데에 책만의 장점이 있다고 생각합니다. 즐겁게 봐주세요!

CONTENTS

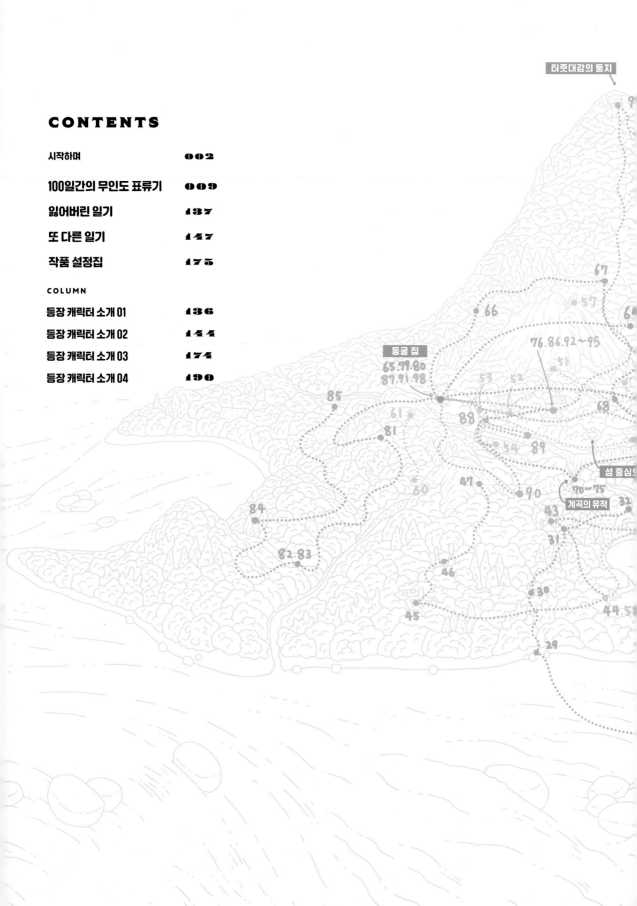

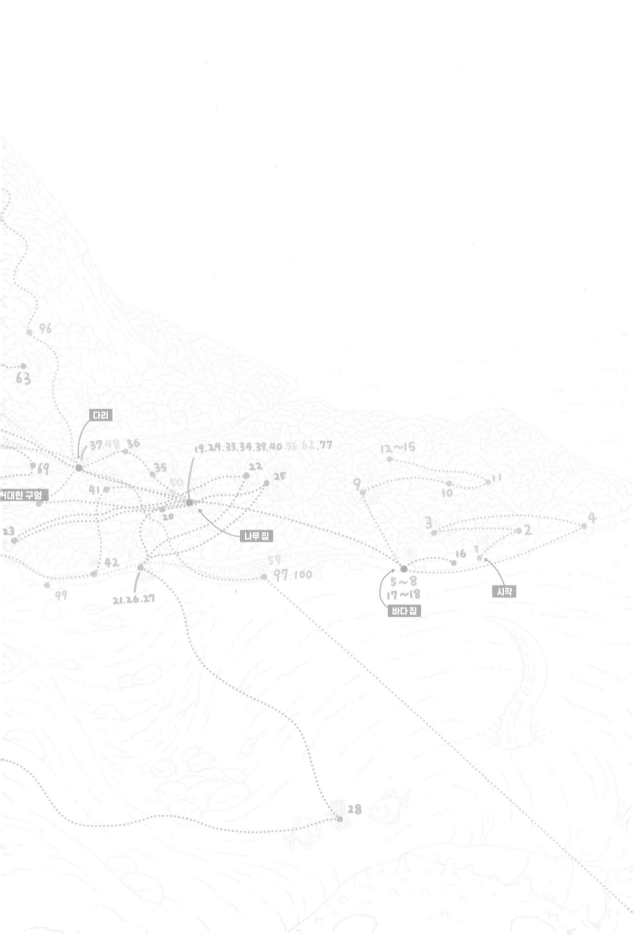

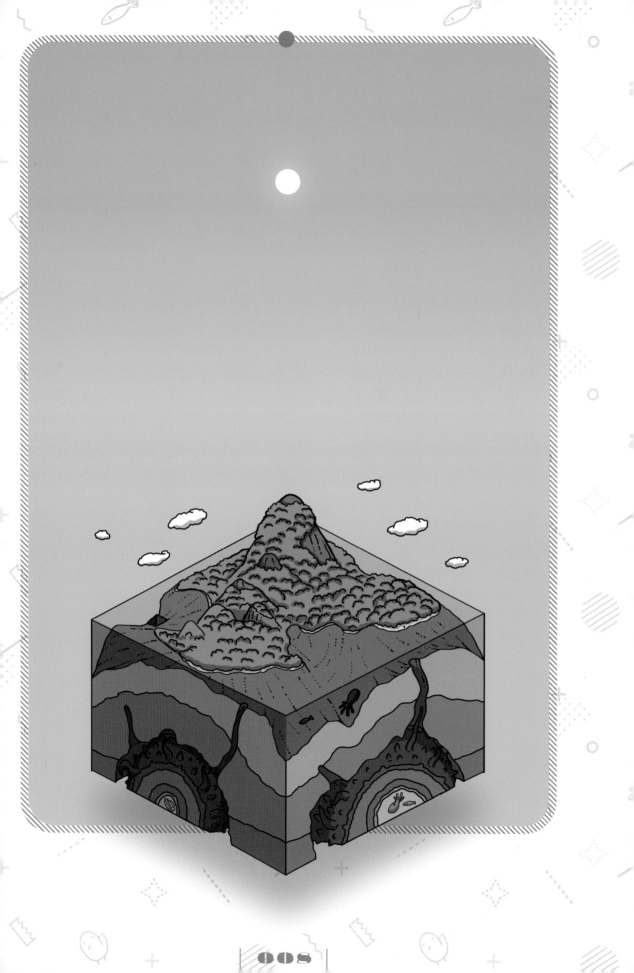

100일간의 무인도 표류기

3차원 디오라마
일러스트 아트북

DAY 001

정신이 들고 보니 웬 육지다. 아무래도 떠밀려 온 모양이다.

살았다…. 여긴 어디지….

아무것도 기억나지 않아…. 근처에 누가 있으려나?

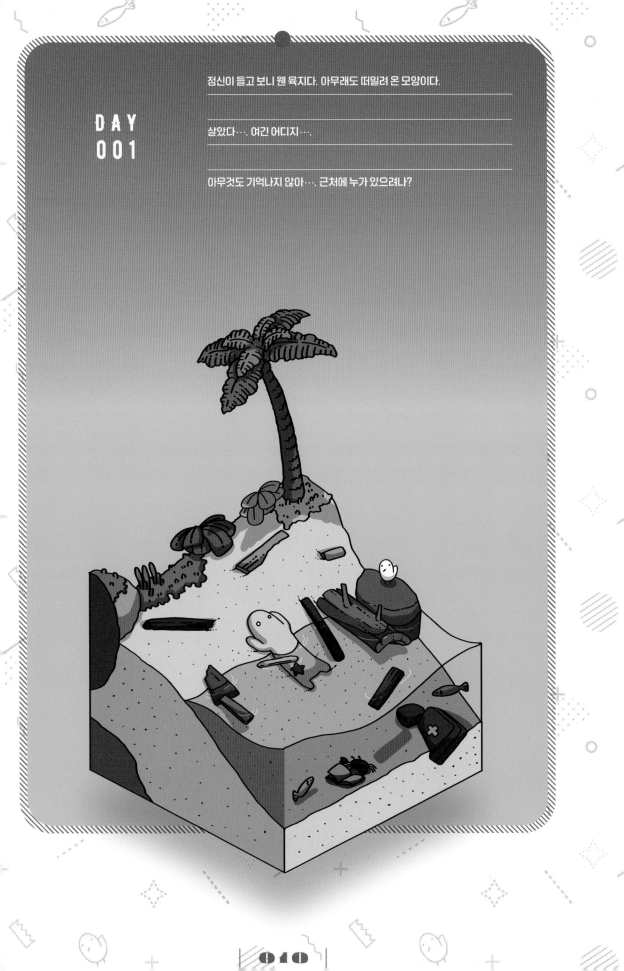

주변을 잠시 돌아보았지만 아무도 없다….

쓰러져 있던 해변 근처에서 작은 냇물을 발견했다. 목은 축일 수 있을 듯하다.

내일은 반대쪽을 살펴봐야지.

배고프다…. 뭘 좀 먹어야….

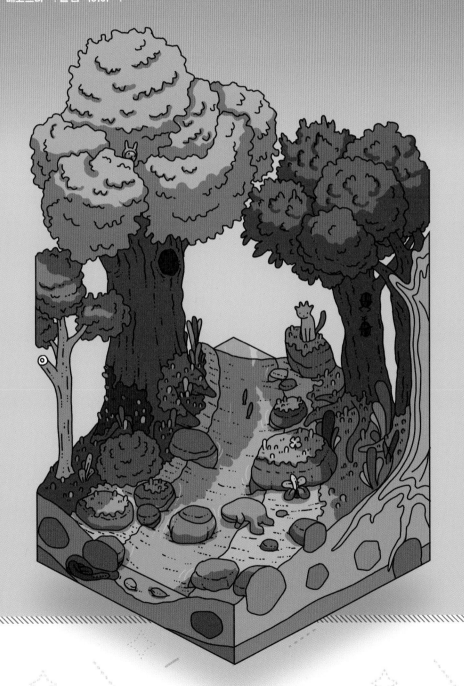

이 근방에 먹을 만한 건 생전 처음 보는 이 나무 열매뿐이다.

큼지막한 것이 달짝지근한 냄새를 풍긴다.

그런데 너무 시어서 많이는 못 먹겠는데….

그래도 지금은 이걸 먹을 수밖에….

그 후로 꽤 많이 걸었는데, 아무래도 여긴 섬 같다.

아마도 사람이 없는….

불안과 배고픔 때문에 기분이 별로다….

해안에서 조개를 찾았다.

물고기도 있었지만, 지금은 못 잡을 것 같다.

조개가 싱싱하면 생으로 먹어도 될까?

하나만 먹어봐야지.

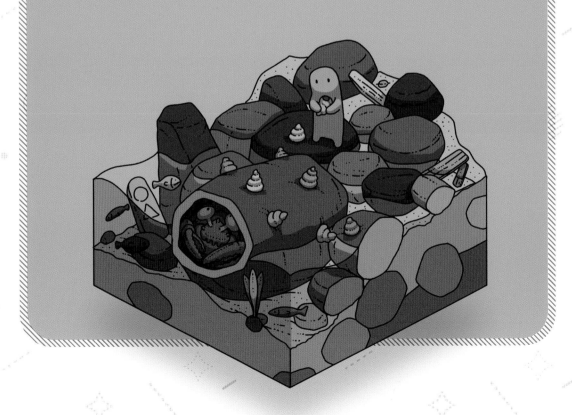

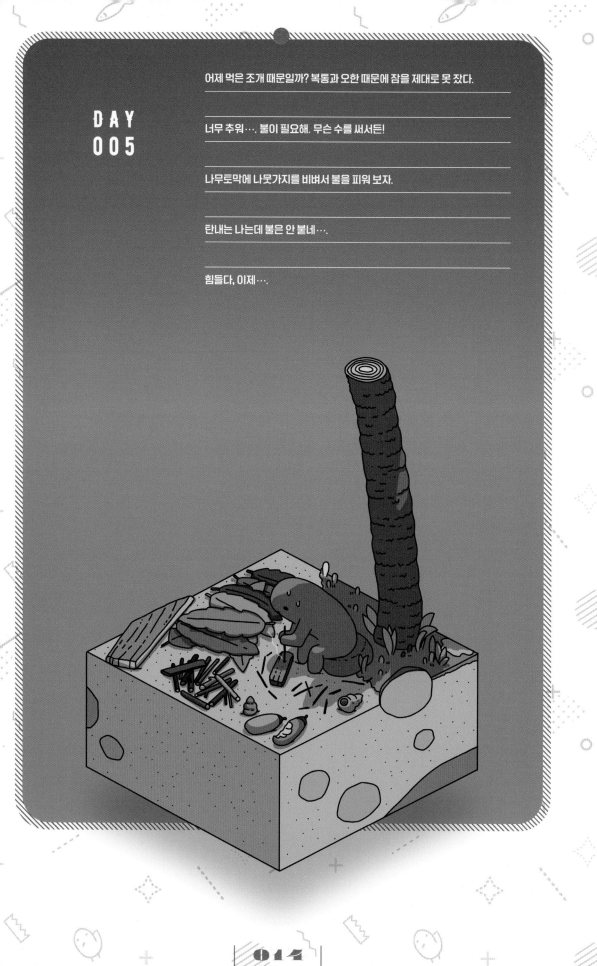

DAY 005

어제 먹은 조개 때문일까? 복통과 오한 때문에 잠을 제대로 못 잤다.

너무 추워…. 불이 필요해. 무슨 수를 써서든!

나무토막에 나뭇가지를 비벼서 불을 피워 보자.

탄내는 나는데 불은 안 붙네….

힘들다, 이제….

힘이 없어서 아무런 의욕도 나질 않는다.

비가 쏟아져서, 떠내려온 배의 잔해로 지붕을 만들었다.

오늘은 꼼짝도 하기 싫다.

이런 데서 죽는 걸까….

바다 쪽 작은 섬에서 빛이 보인다.

불이 있었다면….

DAY
006

DAY 007

성공했다!

붙었어! 불이 붙었다고!

온종일 불 피우기만 생각했다.

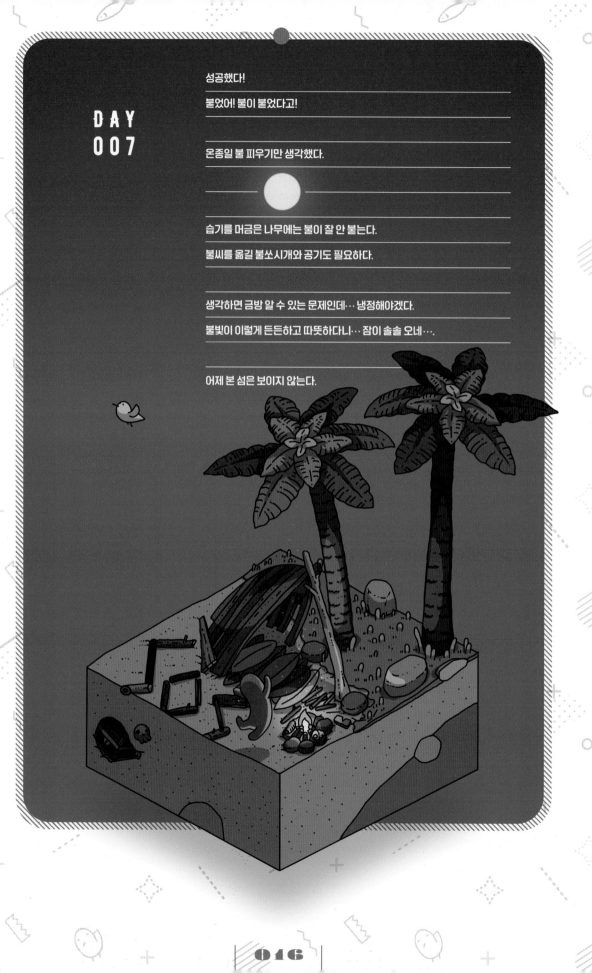

습기를 머금은 나무에는 불이 잘 안 붙는다.

불씨를 옮길 불쏘시개와 공기도 필요하다.

생각하면 금방 알 수 있는 문제인데… 냉정해야겠다.

불빛이 이렇게 든든하고 따뜻하다니… 잠이 솔솔 오네….

어제 본 섬은 보이지 않는다.

가재인지 코코넛 크랩인지, 아무튼 비슷한 녀석을 잡았다!

이 녀석과 조개로 파티를 열어야지!

DAY
008

이 섬에 오고난 뒤 처음으로 배부르게 먹었다.

너무 만족스러워.

감사해.

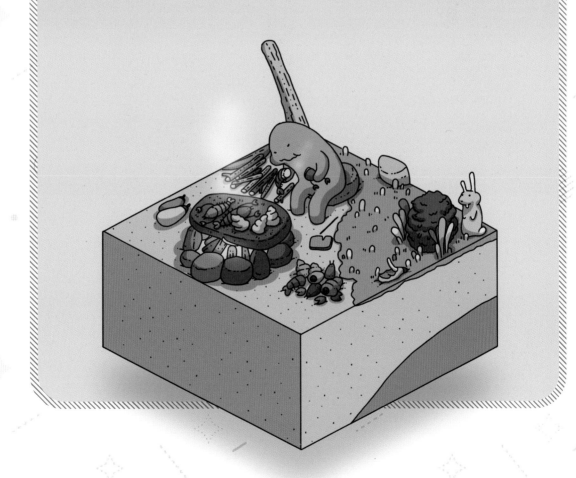

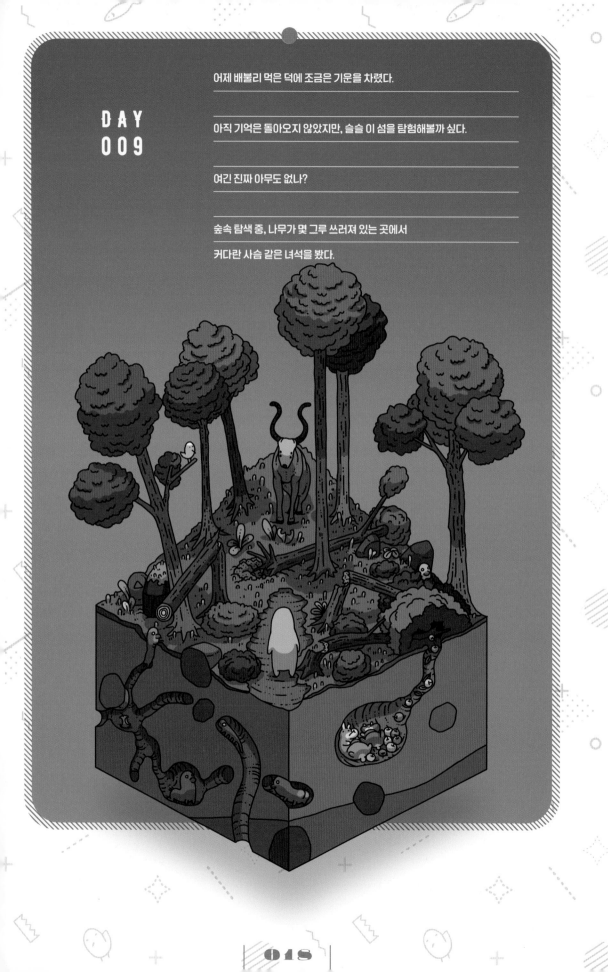

DAY
009

어제 배불리 먹은 덕에 조금은 기운을 차렸다.

아직 기억은 돌아오지 않았지만, 슬슬 이 섬을 탐험해볼까 싶다.

여긴 진짜 아무도 없나?

숲속 탐색 중, 나무가 몇 그루 쓰러져 있는 곳에서

커다란 사슴 같은 녀석을 봤다.

칼이나 도끼가 있다면 좋을 텐데.

어제 본 사슴도 잡을 수 있을까?

땅에 던졌을 때 큰 소리가 나는 돌을 쪼개면

칼로 쓸 수 있다는 말을 들은 적이 있는데

어떤 돌일까?

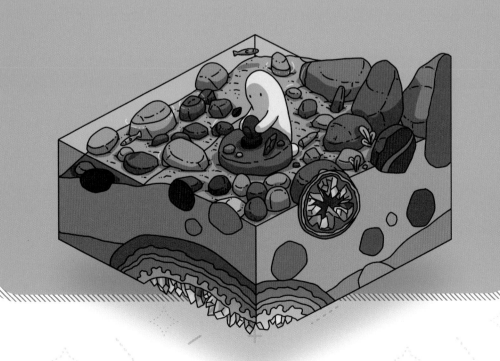

DAY 011

신 과일로 가재 몇 마리를 낚았다.

조개는 다 잡아버렸으니 오늘은 이걸 먹어야지.

낚시하는 내내 이 섬에 대해서, 돌아오지 않은 기억에 대해서,

섬에서 탈출할 일에 대해서, 바다 너머로 보였던 섬에 대해서 생각했다.

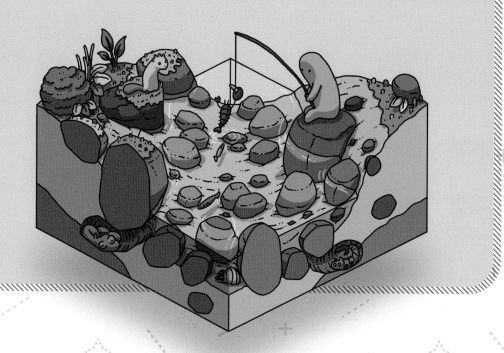

사슴 같은 생물이 물을 마시고 있었다.

이쪽의 기척을 눈치채지 못한 듯해서 잡으려고 했는데

산속을 뛰어다니는 꼴이 되고 말았다….

결국, 잡지도 못하고 체력만 허비했네….

배고프다….

뭘 좀 먹어야 해.

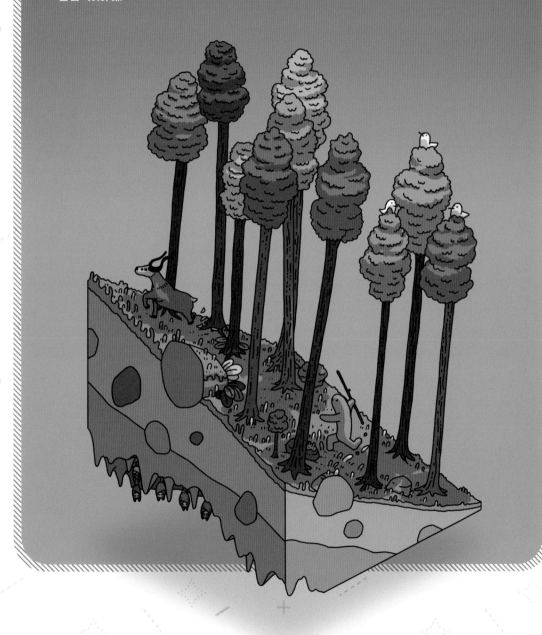

DAY
013

배고파…. 쓰러진 나무 몸통에서 커다랗게 자라난 버섯을 발견했다.

먹을 수 있는 건지 모르겠네….

조금 맛만 보고 상태를 봐야지 했는데, 배고픔을 이기지 못하고

세 개나 먹어 버렸다….

너무 맛있었어.

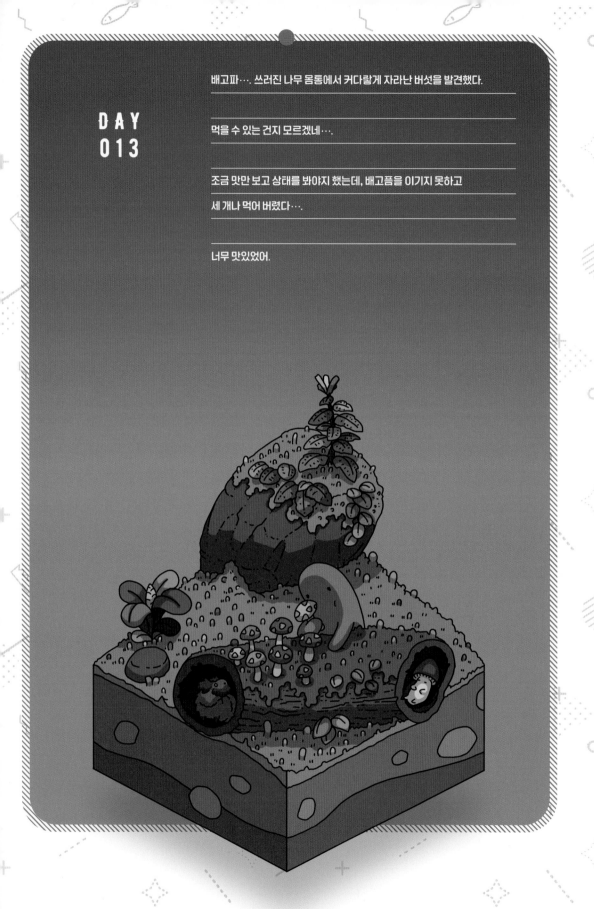

속이 울렁거려….

어제 먹은 버섯은 다 토했다.

머리가 뜨거워. 머릿속이 뱅글뱅글 돌아.

몸이 안 움직여. 추워.

커다란 무언가가

내 주위를 둘러싸고 지켜보고 있어―.

DAY
014

DAY
015

우리 집 소파에서 자고 있었다.

때 묻은 벽지.

정원에 핀 꽃 내음.

1층에서 들려오는, 동생의 기침 소리….

아픈 동생이 걱정이다…. 금방 갈게.

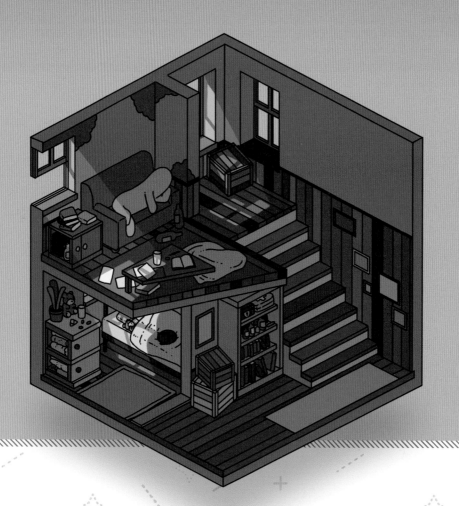

어찌저찌 컨디션은 회복한 것 같다.

살았다….

꿈에 동생이 나왔다.

몸이 약한 여동생이… 걱정이다. 너무너무 걱정이다.

지금 어떻게 지내고 있을까….

무슨 수를 써서라도 이 섬을 빠져나가야 할 텐데….

어쩌다 보이는 바다 건너 섬에는 불빛이 켜져 있다.

저기엔 사람이 살고 있을까….

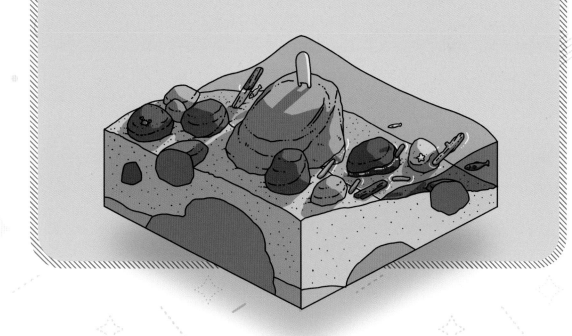

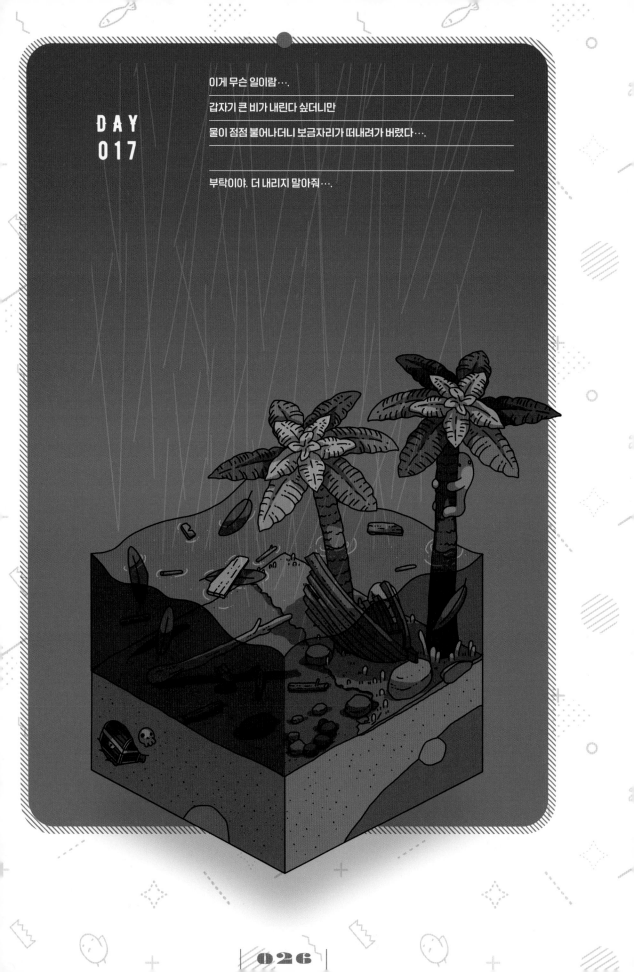

DAY 017

이게 무슨 일이람….

갑자기 큰 비가 내린다 싶더니만

물이 점점 불어나더니 보금자리가 떠내려가 버렸다….

부탁이야. 더 내리지 말아줘….

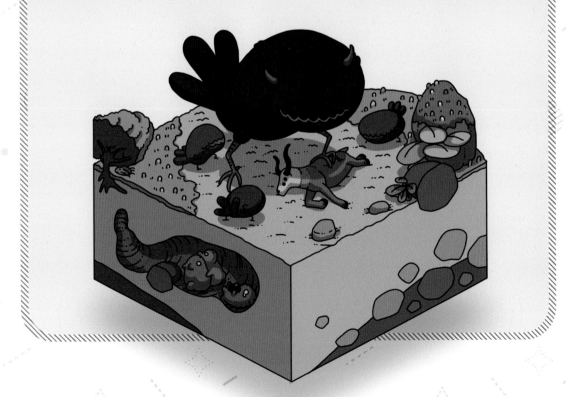

DAY 019

떠내려간 보금자리의 잔해를 주워 모아 해변을 떠났다.

이번에는 나무 위에 잠잘 곳을 만들기로 했다.

물난리와 짐승을 피할 수 있다면 좋겠는데….

일단은 잘 곳을 만들자.

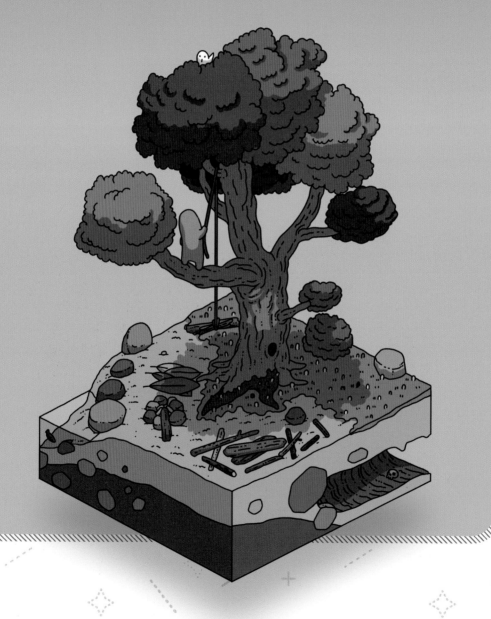

돌도끼를 만들어 온종일 주변의 나무를 베었다.

이 목재로 잠자리를 좀 더 쾌적하게 만들어야지.

그리고 이 섬에서 빠져나갈 준비도….

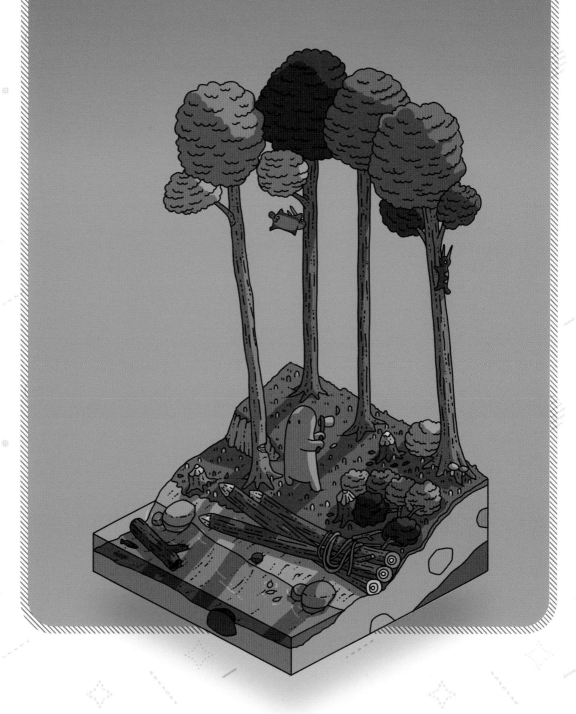

DAY 021

다시 동생과 만나려면 이 섬에서 빠져나가야만 해.

아직 의욕과 기운이 남아 있을 때 뗏목을 만들어야겠다.

바다 건너 섬에 가면 누군가 있을지도 몰라….

빨리 가야 해….

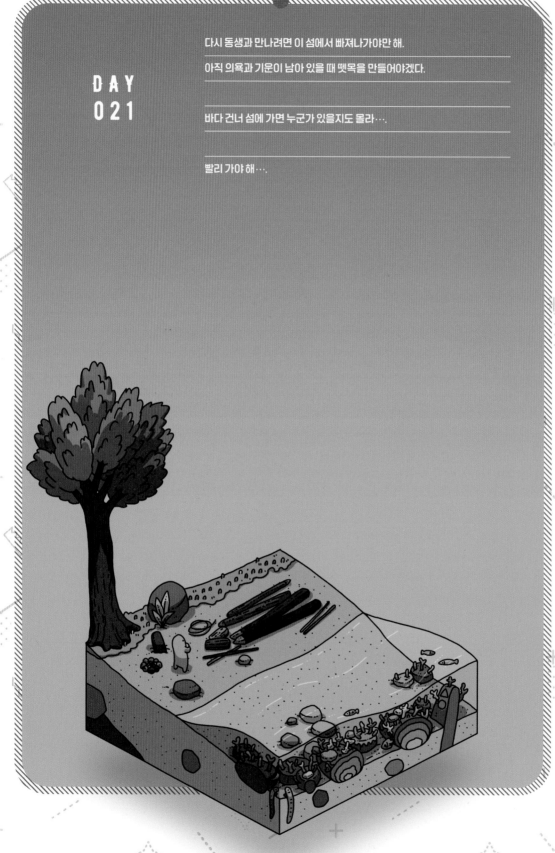

자재를 모으던 중 달콤한 냄새가 나길래 가보았다.

절벽 아래에 커다란 식물이 있는데

아무리 봐도 위험해 보인다….

이건 더 다가가지 않는 게 좋겠어.

커다란 잎사귀를 손에 넣었다.

DAY 023

섬 탈출을 위해서는 식량도 필요하지.

바위로 돌담을 만들어 물고기를 몰아 다섯 마리를 잡았다.
풍어로구나!

하지만 이건 보존 식량으로 만들어야 해.

어제 잡은 물고기를 훈제했다.

바닷물에 절여 연기에 말리면 며칠은 버티겠지.

남는 시간에 뗏목도 만들었다.

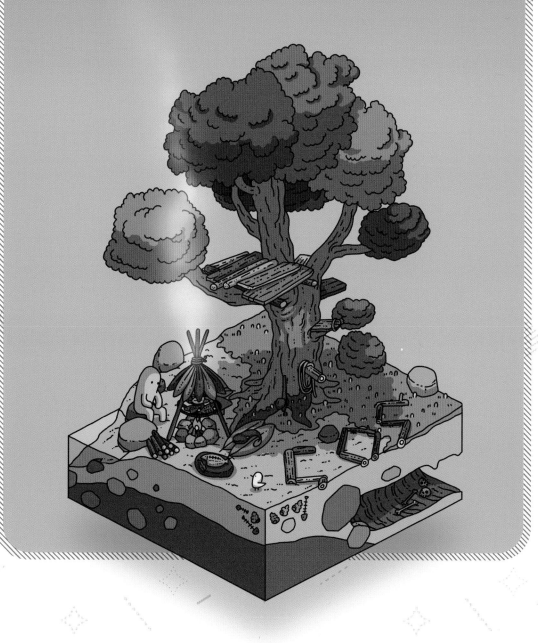

DAY 025

커다란 나무에 열매가 열려 있다.

도대체 무슨 나무일까?

열매는 아주 달고 맛있는데.

따갈 수 있을 만큼 따가자.

식량은 이제 충분하다.

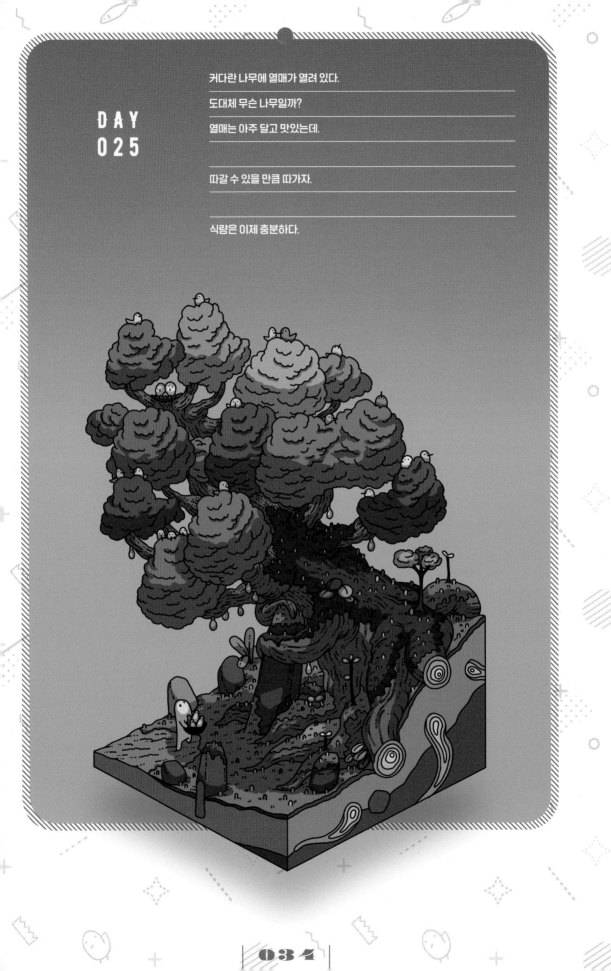

뗏목이 완성됐다.

짐도 식량도 실었다.

출발은 내일. 가슴이 두근거린다.

DAY
027

오늘, 섬을 탈출한다.

썰물을 타면 섬에서 멀어지겠지.

이제 이런 섬에는 더는 있기 싫다.

빨리 동생이 보고 싶어….

일단은 바다 너머로 보였던 섬에 가보자.

무사히 도착했으면….

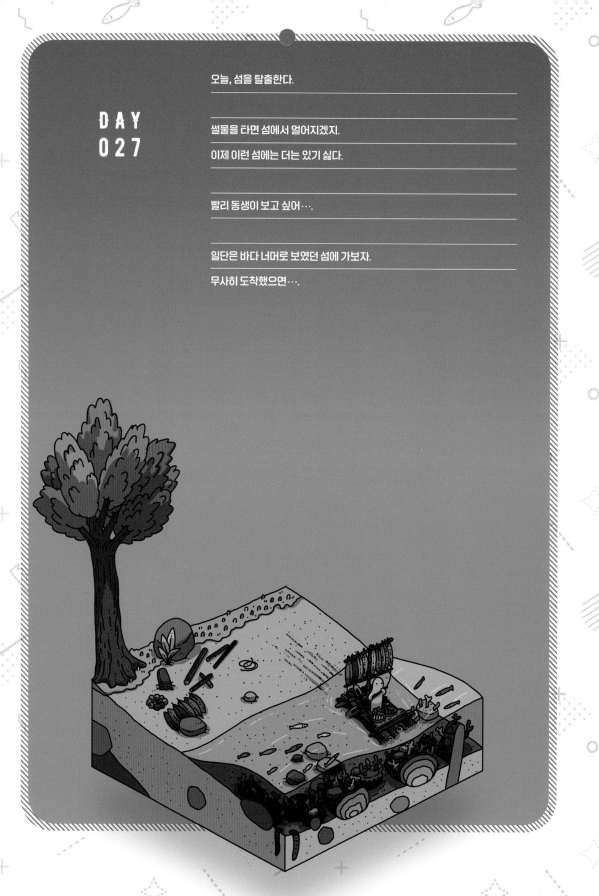

물살이 거세서 생각처럼 나아가질 않는다.

종일 노를 저었는데 아직도 출발한 섬이 보이네….

섬에서 멀어지지 않아…. 뗏목으로 탈출은 무리였던 걸까….

바다 너머 섬은 어찌 된 일인지 전혀 가까워지지 않네….

섬이 아닌가? 어떡하지, 되돌아갈까….

아까부터 물고기가 유난히도

튀어 오르는 게―.

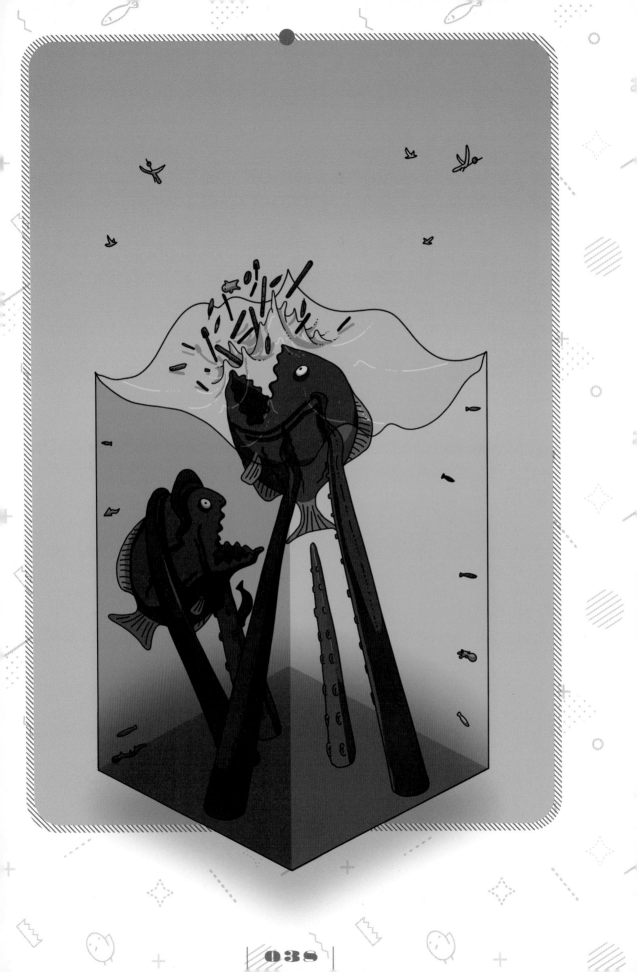

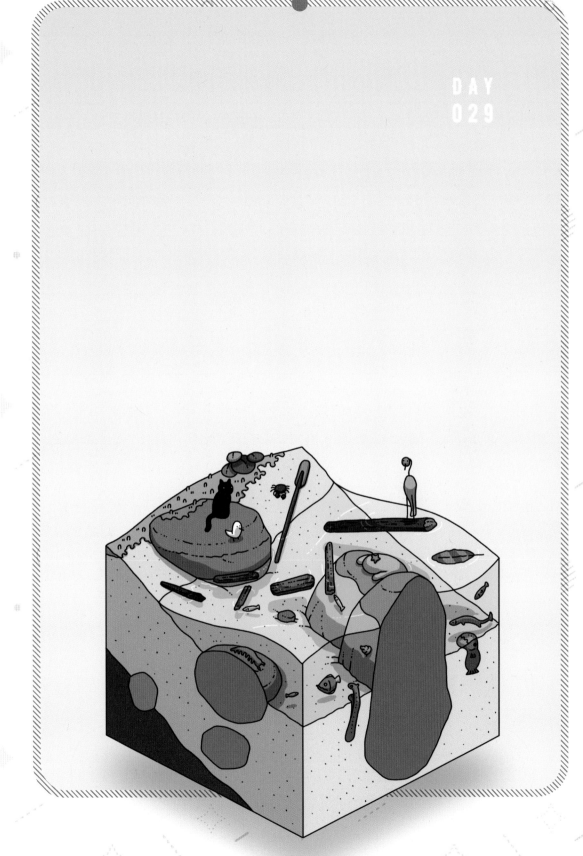

DAY 030

눈에 익은 산···.

아무래도 똑같은 섬으로 돌아온 모양이다···.

끔찍한 꼴을 당했어···.

무지막지하게 큰 물고기가 있었던 것 같은데, 어떻게 죽지는 않았네.

이 섬 주변 바다에는 저런 녀석이 있는 건가.

일단 나무 집으로 돌아가자···.

여긴 어디지···.

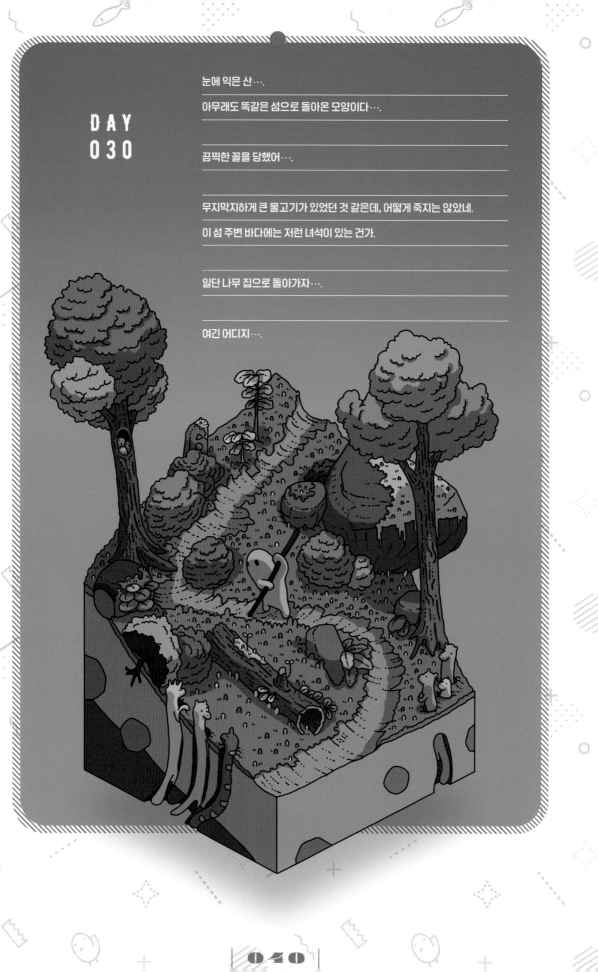

완전히 녹초가 돼버렸다…. 집은 아직도 멀기만 하다.

대체 난 이 섬에서 뭘 하고 있담….

왜 이런 일을 겪어야 하는 거지?

오늘은 나무 위에서 자자….

무언가가 땅을 기어 다니는

소리가 들려….

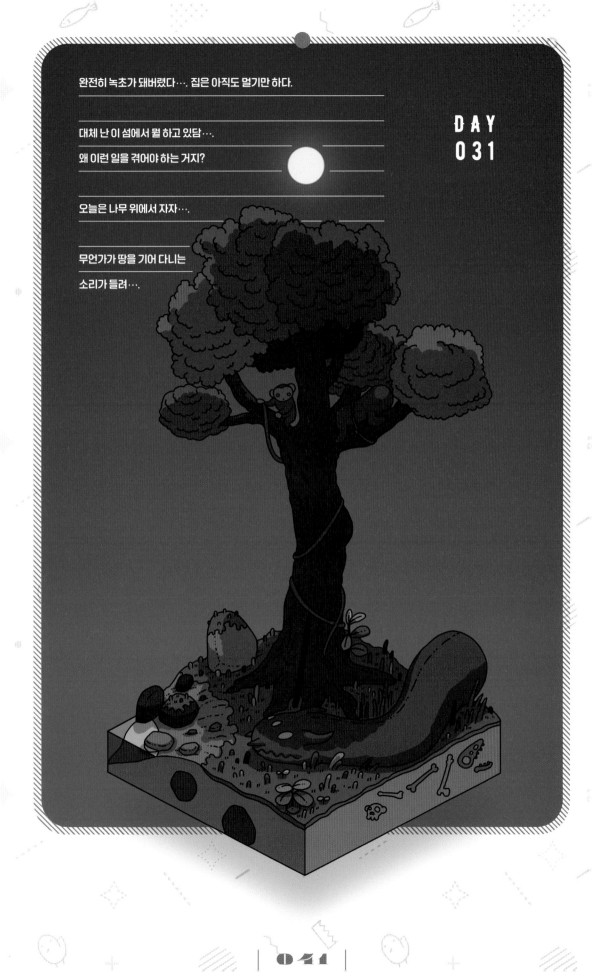

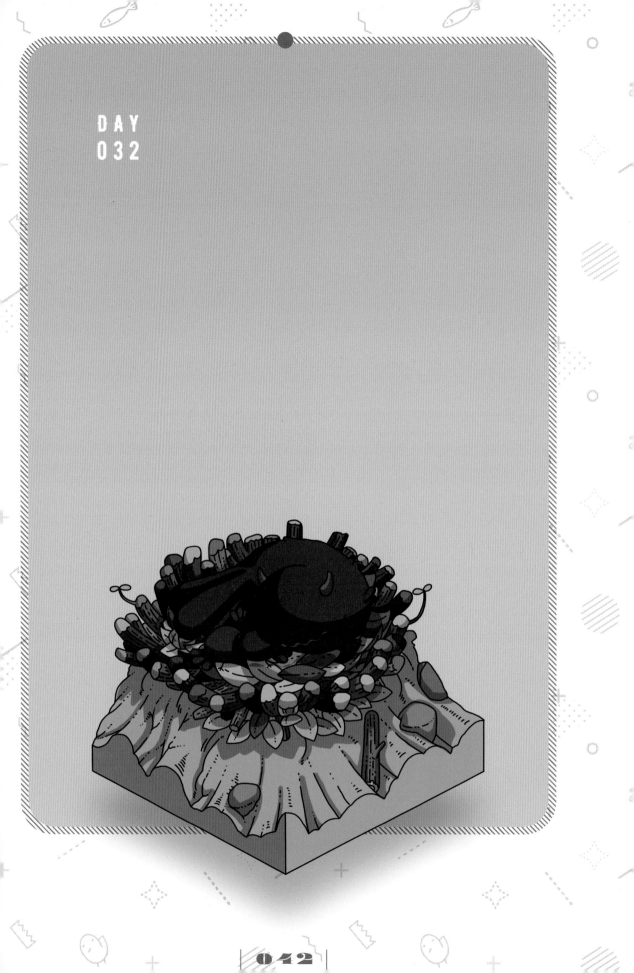

겨우 나무 집으로 돌아왔다….

피곤해….

오늘은 그냥 자고 싶어….

섬에서 나갈 방법이 있긴 한 걸까….

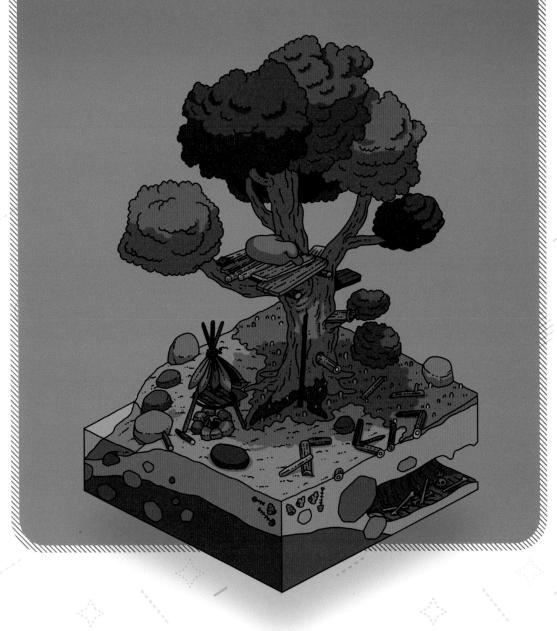

DAY 034

아침에 일어났더니 집이 엉망진창이다….

사슴인가?

어쩐지 꺼림칙하네.

오늘은 불을 계속 피워놔야겠다.

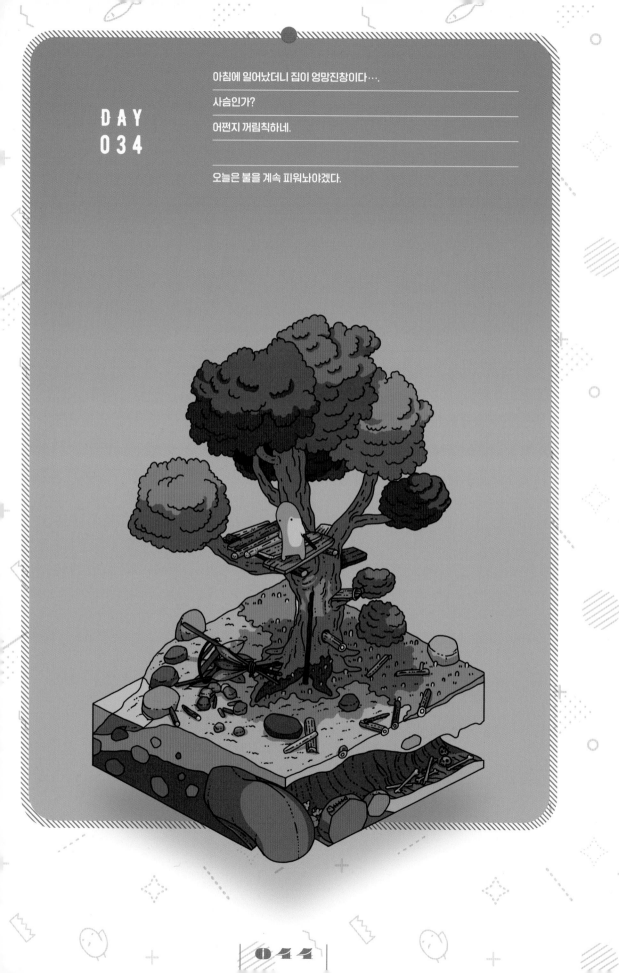

누가 부르는 듯한 기분에 소리가 나는 쪽으로 가봤지만

아무도 없었다.

그야 그렇겠지….

환청일까?

하지만 요즘 분명히 이 근방에서 이상한 소리가 들려….

DAY
036

이 섬을 가로지르는 커다란 계곡을 탐험했다.

내려갈 수 있을 만한 길이 하나 있길래 계곡 밑으로 내려가 보았다.

주위가 온통 고인 물로 축축한 탓에

벼랑이 약해 보여 오르기는 힘들 듯했다.

절벽 너머엔 뭐가 있을까….

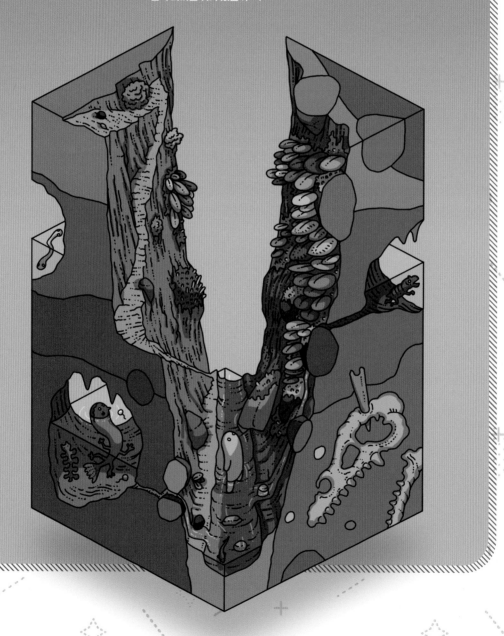

오늘도 계곡을 탐색했다.

폭은 그리 넓지 않지만

계곡이 깊어서

반대편으로 기어 올라가기는

좀 어려워 보였다.

계곡 코앞에

커다랗게 자란 나무를 발견했다.

위험하지만 이 나무를 베어 쓰러뜨려 다리 삼으면

건너편에 갈 수 있을지도….

DAY 037

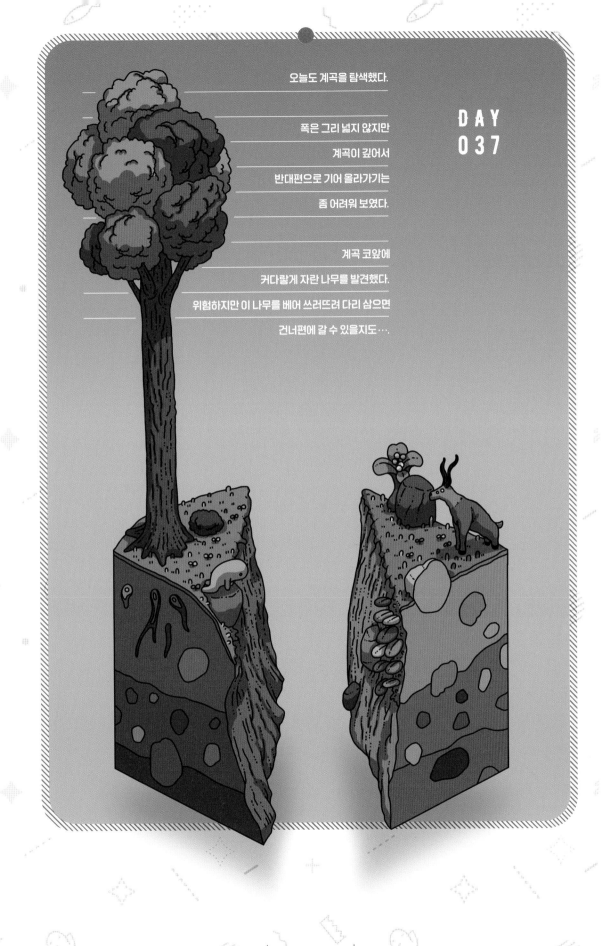

DAY 038

강에서 점토층을 발견했다.

이걸로 도자기를 빚으면 물이 새지 않는 그릇을 만들 수도 있지 않을까?

가져갈 수 있을 만큼 가져가 보자.

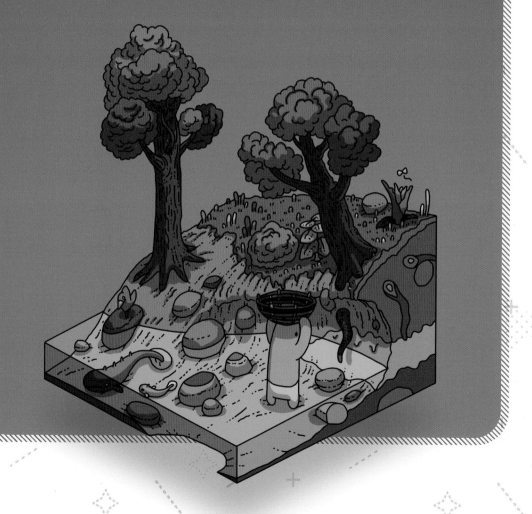

나무 집을 살짝 개량했다.

흙으로 그릇을 만들어 봤다…. 어렵네….

이런 짓이나 하고 있어도 괜찮으려나.

하지만 바다엔 무지막지하게 큰 물고기도 있고….

손을 움직이는 동안에는 잡생각이 들지 않는다.

요즘엔 이상한 소리가 들리지 않네.

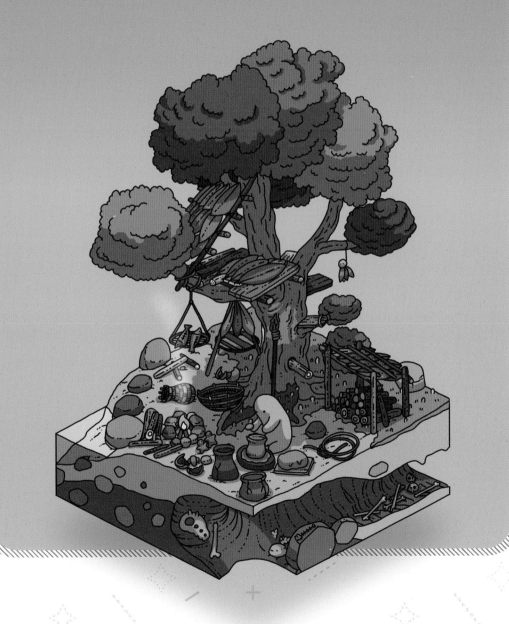

DAY 040

밤, 가끔은 벌레 우는 소리도 사라지고 아무 소리도 나지 않는 밤이 있다.

그런 밤은 너무나도 외롭다.

외로워…

고독해…

나는 왜 이런 곳에…

유별나게 사람을 잘 따르는 원숭이가 있었다.

따온 과일이 탐났나?

근처에서 얼쩡거리길래 하나 줬다.

조심조심 받아들더니 어딘가로 도망쳤다….

귀여워라.

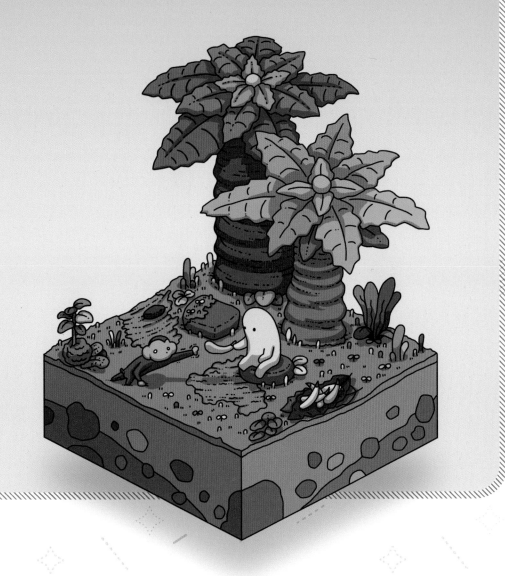

DAY
042

오늘은 설치해둔 덫을 보러 갔다.

아무것도 안 걸렸네.

어제 딴 과일을 먹을까….

요즘 물고기가 안 잡힌다.

장작을 주워 모으다 보니 밤이 되어버렸다.

빨리 집으로 돌아가야….

어제부터 시선이 느껴진다.

뭘까?

DAY
043

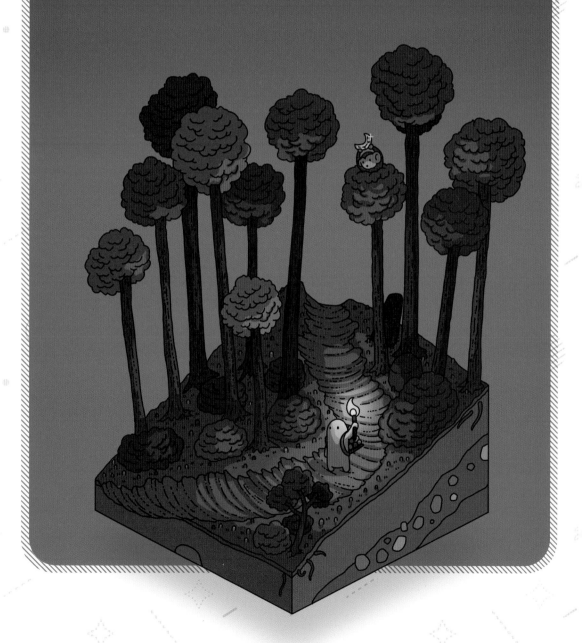

모래사장에 배의 잔해가 떠내려왔다.

완전히 부서졌는데, 누가 타고 있었던 걸까?

배에 탔던 사람은 이 섬에 있을까?

아니면 저 바다가 삼켜 버렸을까···.

여기 바다는 너무 위험해.

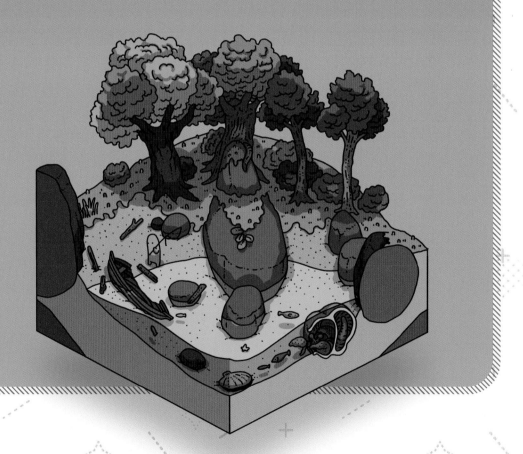

언덕 위에서 묘비 같은 걸 발견했다.

이건 뭘까…. 뭔가 의미가 있는 걸까?

이 섬에서 사람을 본 적은 없지만, 가끔 문명의 흔적을 본다.

그런데 온통 풀이 우거져서….

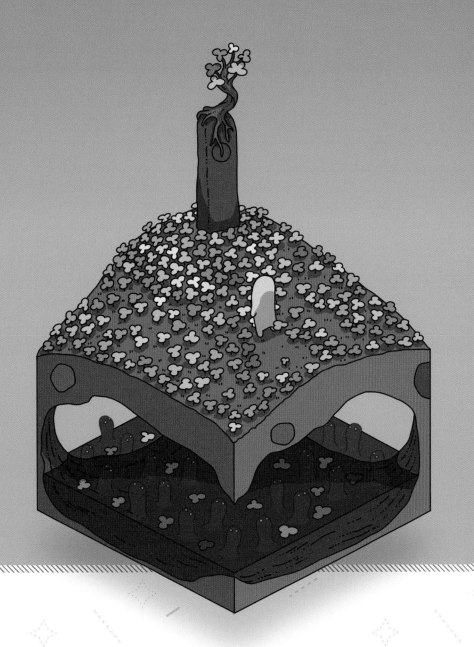

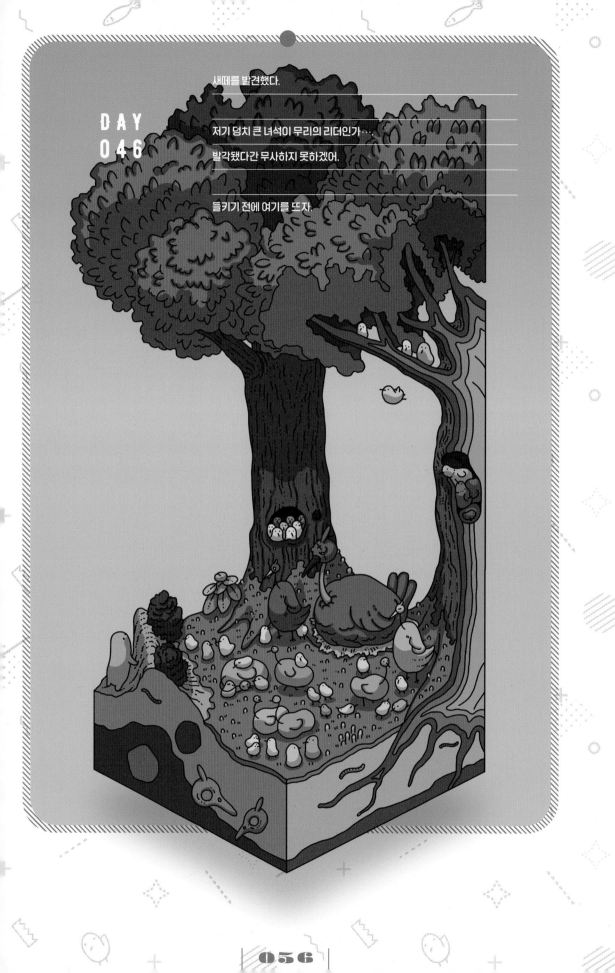

DAY
046

새떼를 발견했다.

저기 덩치 큰 녀석이 무리의 리더인가…

발각됐다간 무사하지 못하겠어.

들키기 전에 여기를 뜨자.

커다란… 무지막지하게 커다랗고 검은 녀석이

일격에 사슴을 쓰러뜨리더니 유유히 입에 물고 어디론가 가버렸다….

뭐야, 저게….

이 섬에는 저런 생명체가 있는 건가.

저놈이 이 섬의 터줏대감일지도 몰라.

무서운 섬이다….

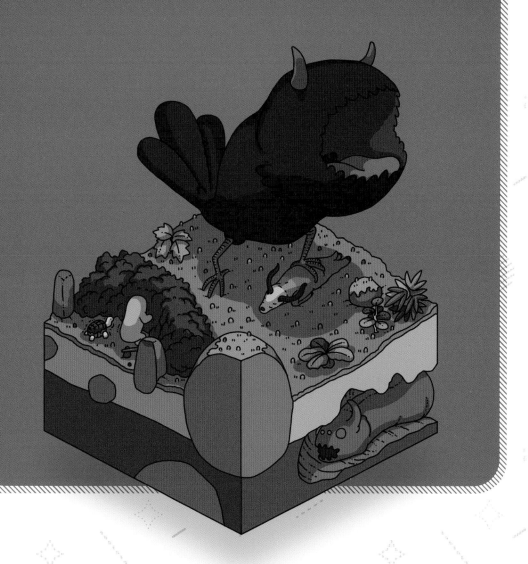

DAY 048

계곡의 커다란 나무를 베어 넘어뜨려 다리로 만들었다.

이제 건너편에도 갈 수 있게 됐어.

어제 본 검은 터줏대감이 마음에 걸리지만,

무서워하기만 해서는 아무것도 시작할 수 없다….

뭐 좀 괜찮은 무기가 있다면 좋겠는데….

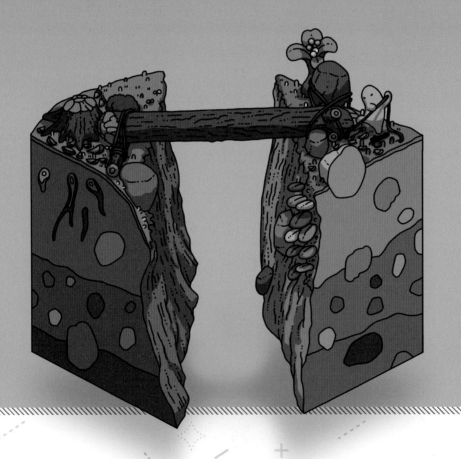

오늘은 계곡 너머로 가보았다.

곧바로 사슴 무리를 발견! …하지만 내 기척을 알아채고 도망갔다.

여기엔 사슴이 무리 지어 살고 있구나….

전에 무턱대고 잡으려 해봤는데 무리였다.

활을 쓰면 잡을 수 있을지도 몰라.

바로 만들어 봐야겠다!

DAY
049

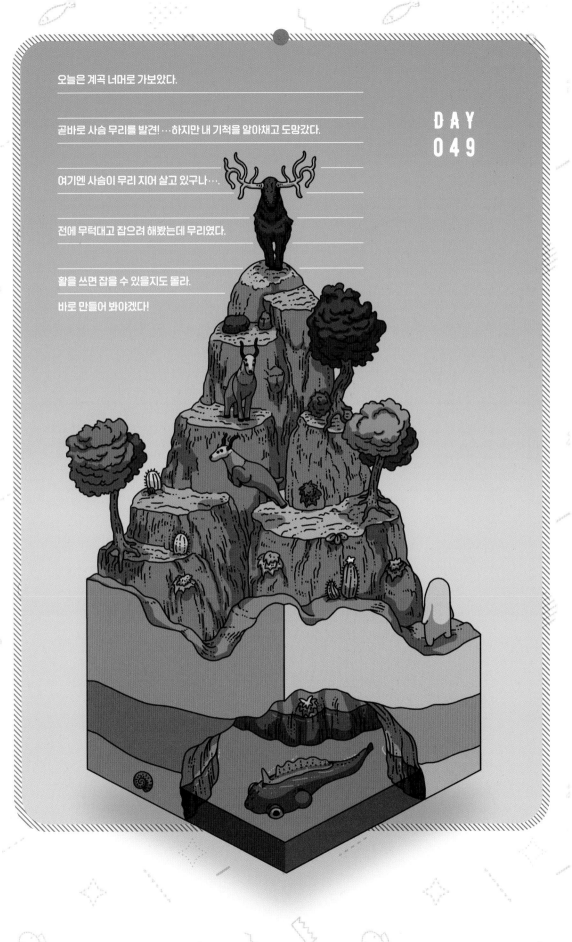

DAY 050

곧바로 활을 만들었다.

있는 재료들로 만든 것치고는 잘 나간다.

활마다 날아가는 방향이 완전히 달라서

여러모로 손을 좀 봐야겠다.

이걸로 사냥감을 잡을 수 있을지는 모르겠지만

오늘은 종일 활 연습을 했다.

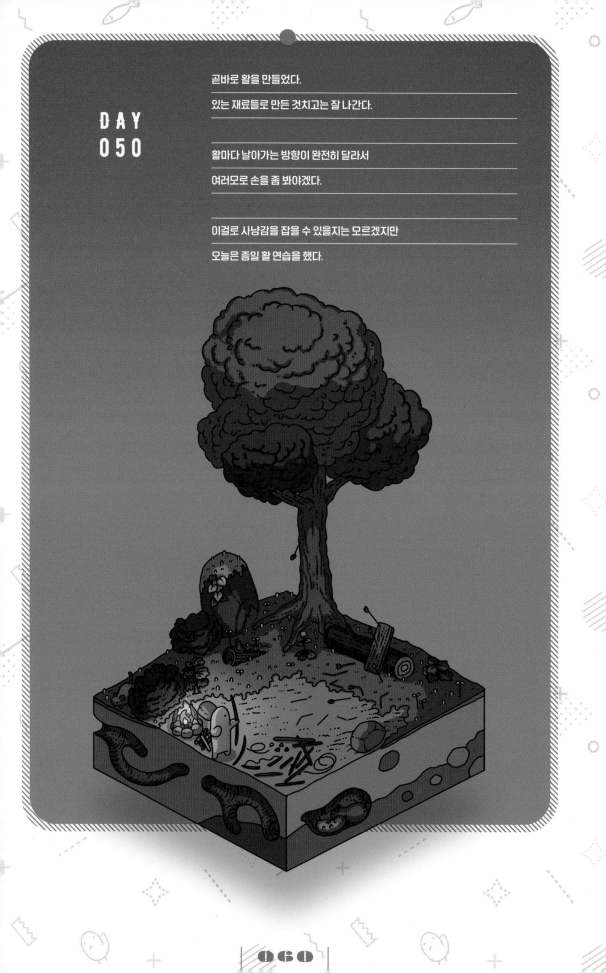

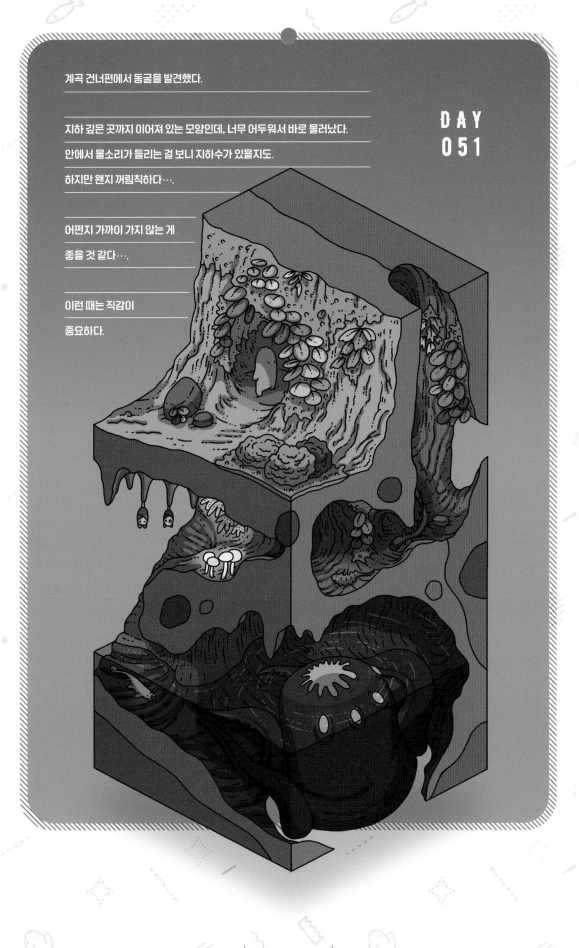

계곡 건너편에서 동굴을 발견했다.

지하 깊은 곳까지 이어져 있는 모양인데, 너무 어두워서 바로 물러났다.

안에서 물소리가 들리는 걸 보니 지하수가 있을지도.

하지만 왠지 꺼림칙하다….

어쩐지 가까이 가지 않는 게

좋을 것 같다….

이런 때는 직감이

중요하다.

DAY
051

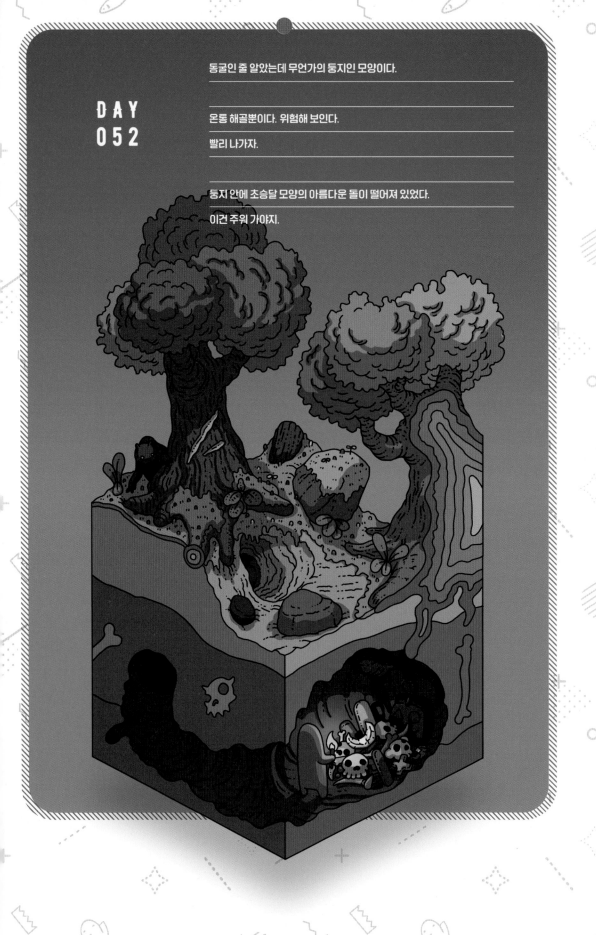

DAY
052

동굴인 줄 알았는데 무언가의 둥지인 모양이다.

온통 해골뿐이다. 위험해 보인다.

빨리 나가자.

둥지 안에 초승달 모양의 아름다운 돌이 떨어져 있었다.

이건 주워 가야지.

나무 위에서 열매를 따고 있었는데

전에 본 새카만 터줏대감이 물을 마시러 왔다.

터줏대감 혼자인 줄만 알았는데 새끼도 셋 있는 모양이다.

암컷인가?

새끼들이 서로 장난치는 모습은 무척 귀엽지만

발각됐다간 틀림없이 죽겠지….

숨을 죽이고 지켜보았다.

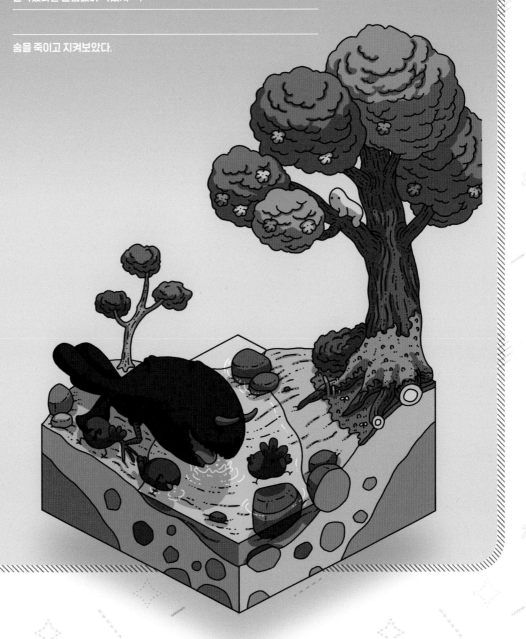

DAY
053

DAY 054

또 사슴 무리를 발견했다.

나를 눈치채지 못한 낌새다.

마침 활이 있어서

이번엔 신중하게 무리로 다가갔다.

해보는 거야.

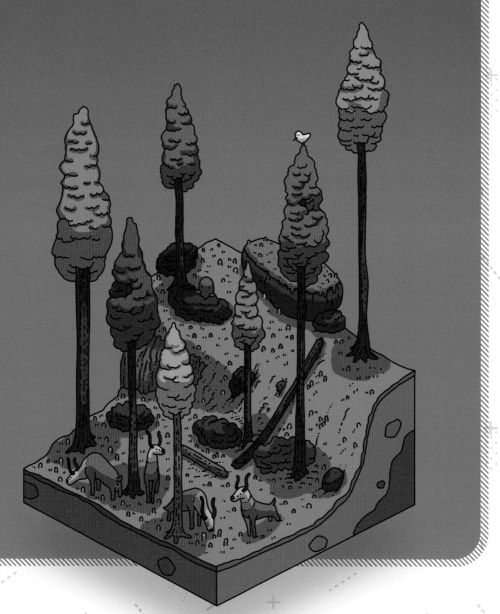

사슴을

DAY
055

잡았다.

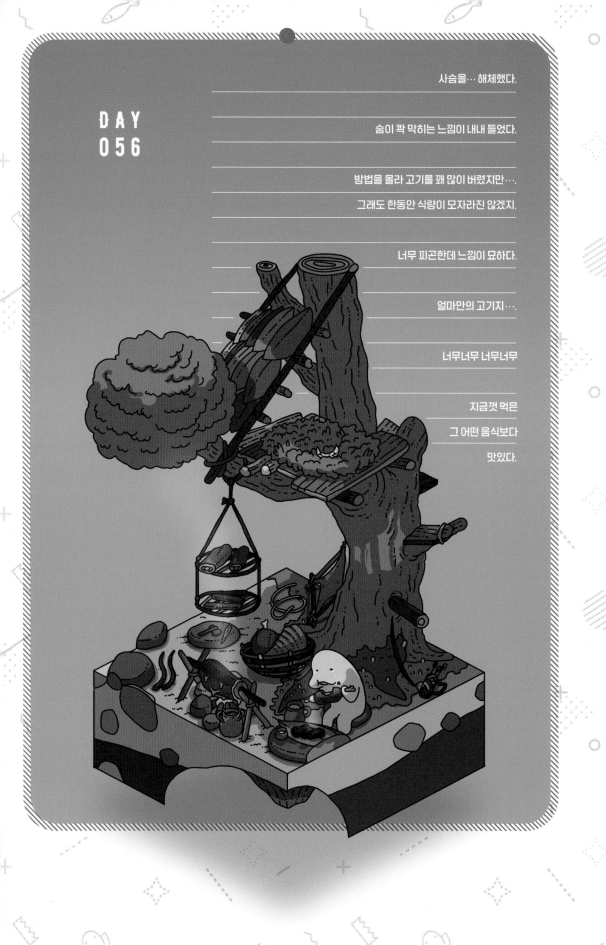

DAY 056

사슴을… 해체했다.

숨이 콱 막히는 느낌이 내내 들었다.

방법을 몰라 고기를 꽤 많이 버렸지만….
그래도 한동안 식량이 모자라진 않겠지.

너무 피곤한데 느낌이 묘하다.

얼마만의 고기지….

너무너무 너무너무

지금껏 먹은
그 어떤 음식보다
맛있다.

밤. 산등성이에 사람 그림자 같은 것이 보였다.

드디어 사람이! 아니….

몰래 다가가 자세히 보니 빛을 뿜는 이상한 벌레 같은 녀석이었다.

내 쪽은 보지도 않고 달을 향해 팔을 벌리고 있다.

저건 뭐지?

참견하지 않는 게 좋을 것 같다.

오늘은 아름다운 보름달이 떴다.

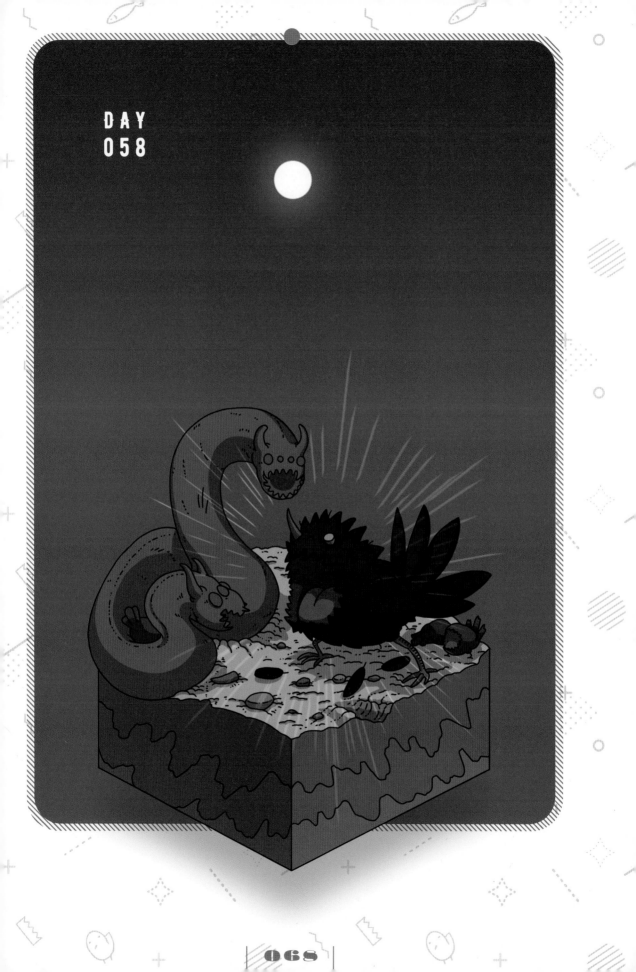

오늘은 섬에 슬퍼하는 듯한, 아파하는 듯한 울음소리가 간간이 울러 퍼졌다.

DAY 059

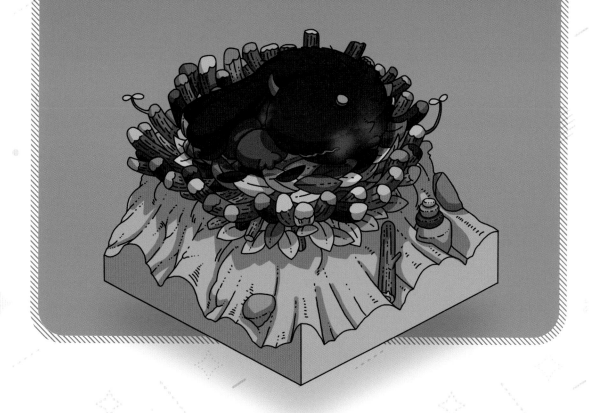

DAY
060

밤. 절벽 아래 늪지에 있던 사슴을

집채만 한 거대한 뱀이 순식간에 끌고 갔다….

허겁지겁 뛰어 도망쳤지만….

그 커다랗고 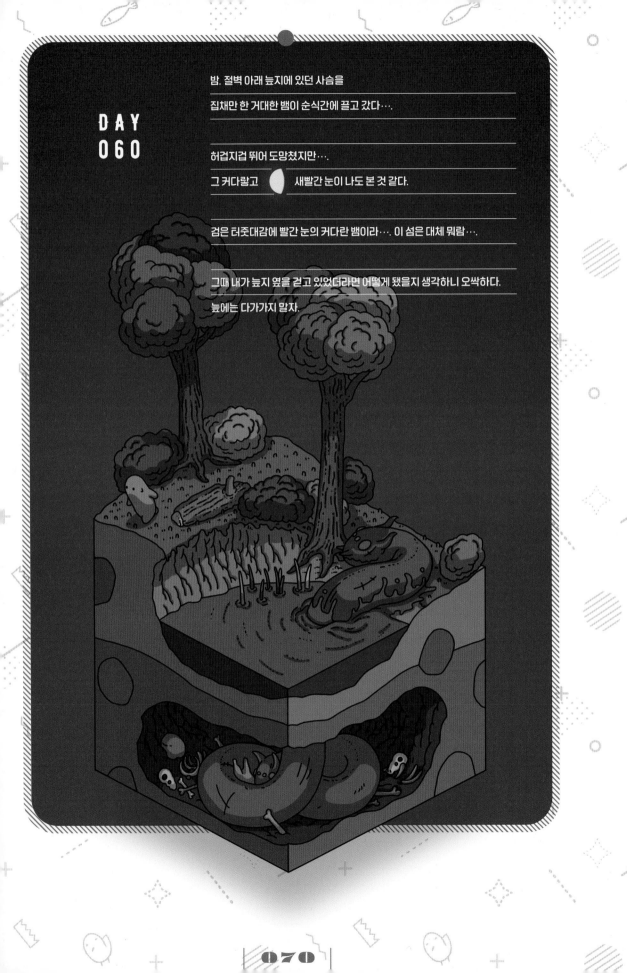 새빨간 눈이 나도 본 것 같다.

검은 터줏대감에 빨간 눈의 커다란 뱀이라…. 이 섬은 대체 뭐람….

그때 내가 늪지 옆을 걷고 있었더라면 어떻게 됐을지 생각하니 오싹하다.

늪에는 다가가지 말자.

숲의 나무를 베다 보니 탁 트인 언덕이 나왔다.

땅바닥은 움푹 파였고 큰 구멍이 나 있었다.

핏자국과 검고 큰 깃털… 터줏대감인가?

이 커다란 구멍을 보니 어제 빨간 눈을 가진 뱀 생각이 나네….

터줏대감이랑 여기서 뭘 한 거지?

희미하게 짐승 비린내가 난다.

일단 여기서 빨리 벗어나자.

무서워…. 빨리 이 섬을….

DAY
062

빨간 눈을 가진 거대한 뱀, 새카만 터줏대감···.

또 뭐가 더 있을까?

이제 지긋지긋해!

이런 섬에 더는 못 있겠어.

빨리 뗏목을 고쳐야 해.

여기에도 무슨 둥지가 있네….

이제 깊은 굴에는 다가가지 말자.

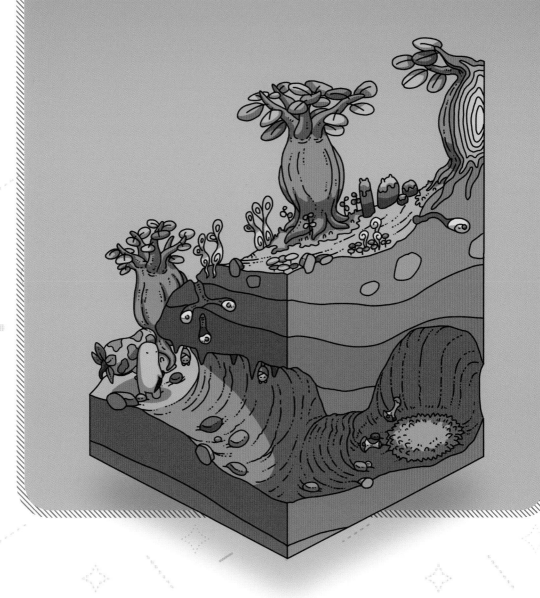

DAY
064

재료를 모으던 도중에 웬 건물의 흔적을 발견했다.

제법 멋들어진 건축물이지만
완전히 무너져 잡초와 물에 잠겨 있었다.
원래는 무슨 건물이었을까?

이 섬에선 사람이 약한 존재였을 것 같은데,
그래도 상당히 발달한 문명이 실재했나 봐….

그런데 대체 왜?
뭐… 대충 상상은 간다.

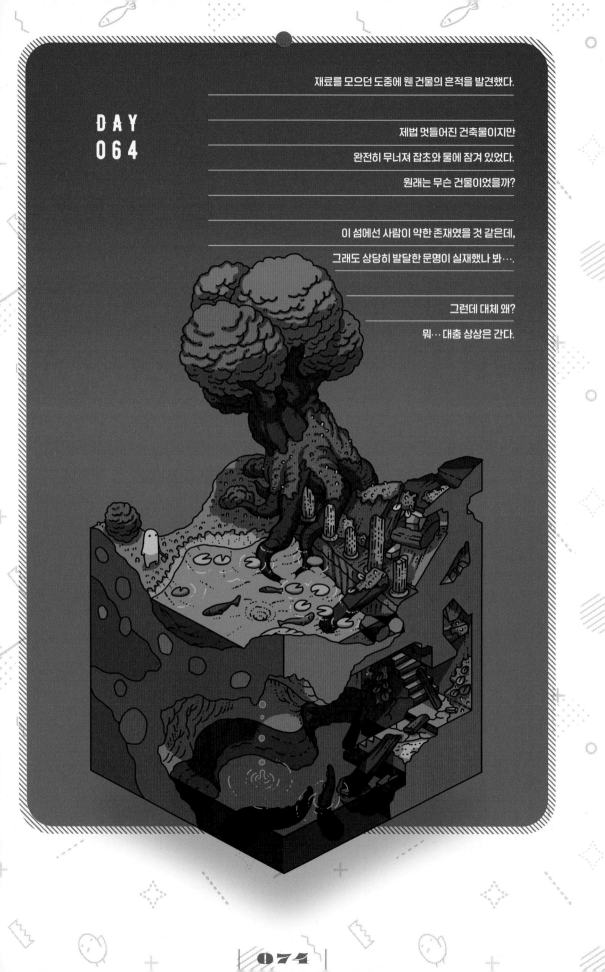

동굴을 발견했다.

내부도 널찍하고, 강도 가까워 새로운 거점으로 삼기 좋을지도….

기억해 둬야지…. 하지만 이제 필요 없을지도.

잘 보니 선반을 깎아내기도 한 것이 어딘가 인공적이다.

옛날 사람이 이곳을 이용했던 걸까?

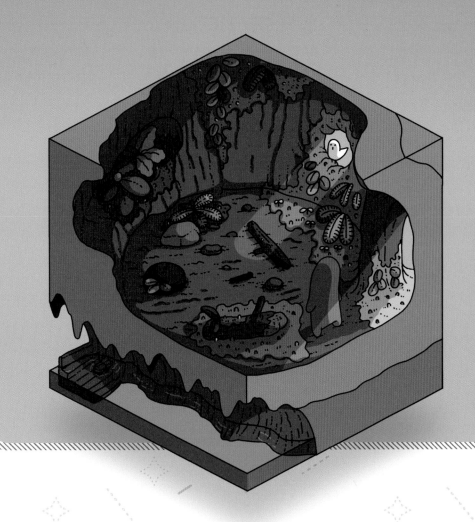

DAY
066

터줏대감의 새끼를 발견했다.

전에는 세 마리인 줄 알았는데….

새끼들도 내 기척을 알아차리고는 허겁지겁 도망쳤다.

나도 터줏대감이 오기 전에 빨리 도망쳐야지.

그 검은 터줏대감은 무섭지만

뭐랄까, 역시 새끼는 귀엽네….

저 아이들도 언젠가 다 자라면 터줏대감처럼 사나워질까?

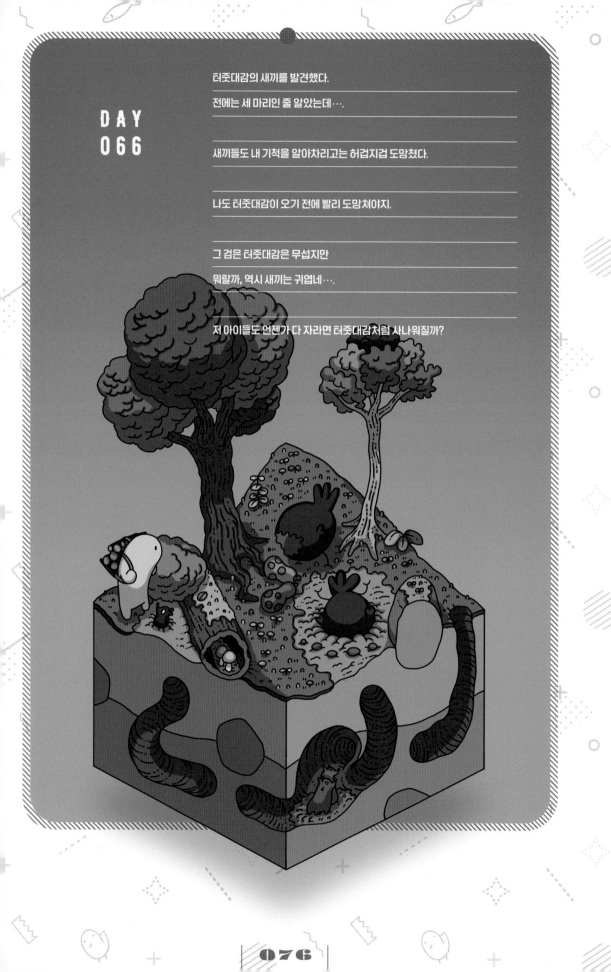

절벽 아래에 커다란 멧돼지 비슷한 녀석이 있었다.

DAY
067

저놈한테 들키면 위험해.

하아, 이 섬은 순 저런 녀석들만 있네….

빨리 탈출하고 싶다….

아직 나를 눈치 못 챈 모양이다.

들키기 전에 서둘러 여기를 뜨자….

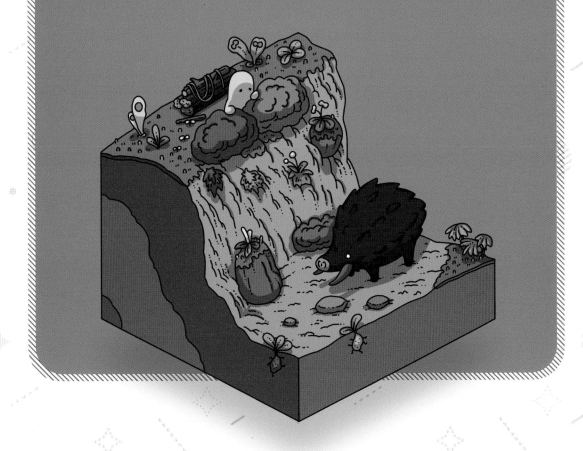

DAY
068

저건 어제 본 멧돼지랑 같은 녀석인가?

왜 날 따라오지….

공격할 것 같진 않은데
점점 거리가 가까워지는 느낌이야.

지금 가진 식량도 없는데….

어떻게든 도망쳐야겠다.

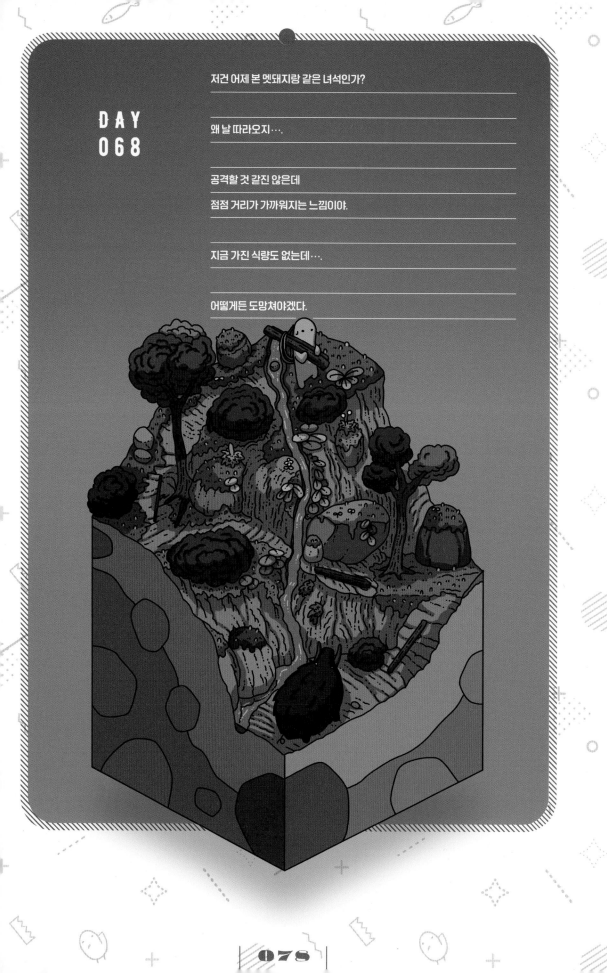

DAY
069

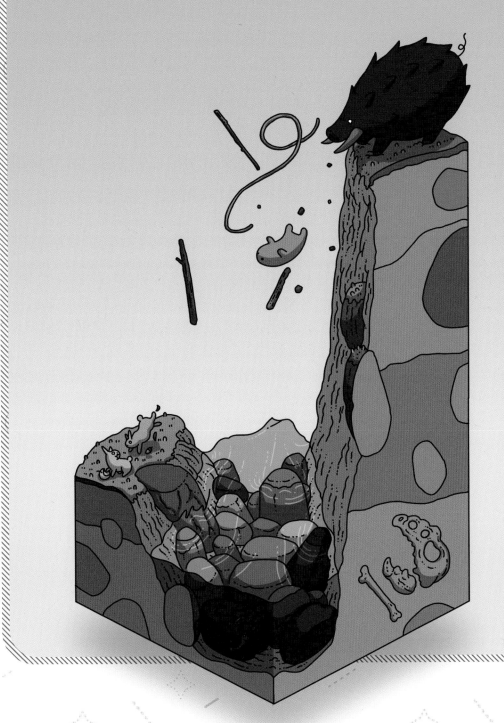

DAY
070

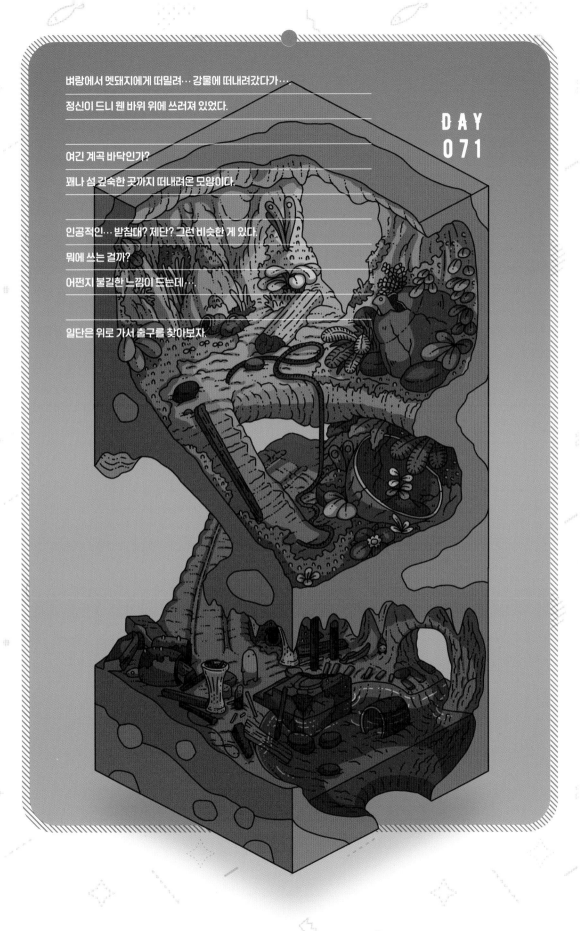

벼랑에서 멧돼지에게 떠밀려… 강물에 떠내려갔다가…

정신이 드니 웬 바위 위에 쓰러져 있었다.

여긴 계곡 바닥인가?

꽤나 섬 깊숙한 곳까지 떠내려온 모양이다.

인공적인… 받침대? 제단? 그런 비슷한 게 있다.

뭐에 쓰는 걸까?

어쩐지 불길한 느낌이 드는데….

일단은 위로 가서 출구를 찾아보자.

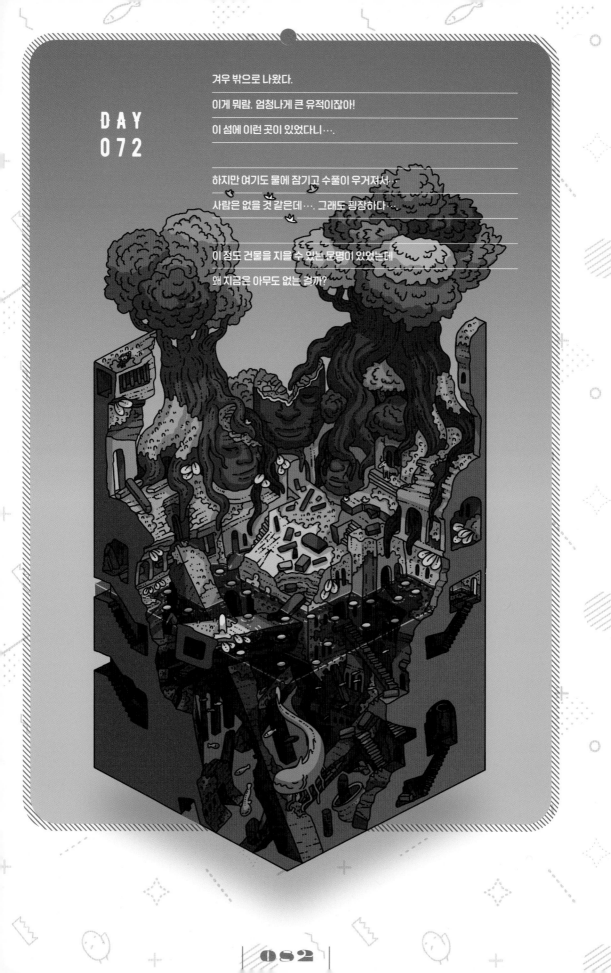

DAY 072

겨우 밖으로 나왔다.

이게 뭐람. 엄청나게 큰 유적이잖아!

이 섬에 이런 곳이 있었다니….

하지만 여기도 물에 잠기고 수풀이 우거져서

사람은 없을 것 같은데…. 그래도 굉장하다….

이 정도 건물을 지을 수 있는 문명이 있었는데

왜 지금은 아무도 없는 걸까?

출구를 찾다가 무너져 내린 커다란 벽화를 찾았다.

추측이긴 한데, 이 섬 아주 깊은 곳에 빨간 눈보다, 터줏대감보다

훨씬 더 거대한 괴물이 있는 것 같다….

섬과 바다 여기저기에 촉수를 뻗고 있는 모양이다.

지하 제단에서 괴물에게 무언가 음료 같은 걸

바치는 것처럼도 보인다.

바다…. 촉수….

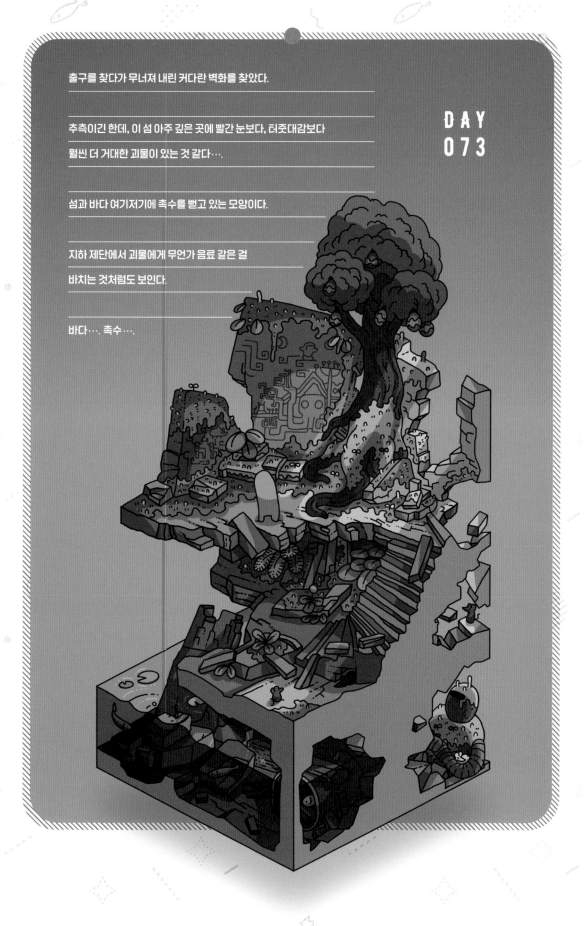

DAY 073

DAY 074

다른 벽화도 찾았다.

커다란 뱀이 수많은 사람을 잡아먹는 모습이…빨간 눈인가?

주민들은 뱀에게 쫓겨 섬에서 탈출하려 바다로 나섰지만

커다란 괴물이 주민들을 섬에서 놓아주지 않은 모양이다….

내가 이 섬에서 탈출할 수 있을까?

섬의 주민들도 도망치지 못했던 이 섬에서….

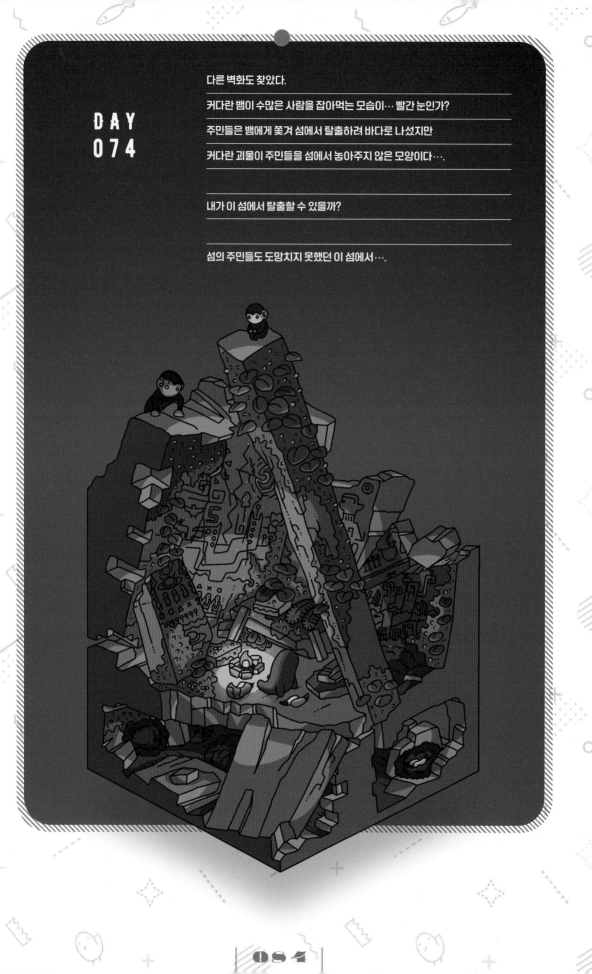

겨우 유적에서 나왔다.

구름이 높다.

역시 여긴 섬의 계곡 바닥인 것 같다.

…집에 가자. 내가 사는 집에.

벽화에서 본 섬의 주민들의 마지막 모습이 머리에서 떠나지 않는다….

빨간 눈에게 잡아먹히고,

배가 있어도 바다로 도망칠 수도 없는….

눈앞이 캄캄하다.

DAY
075

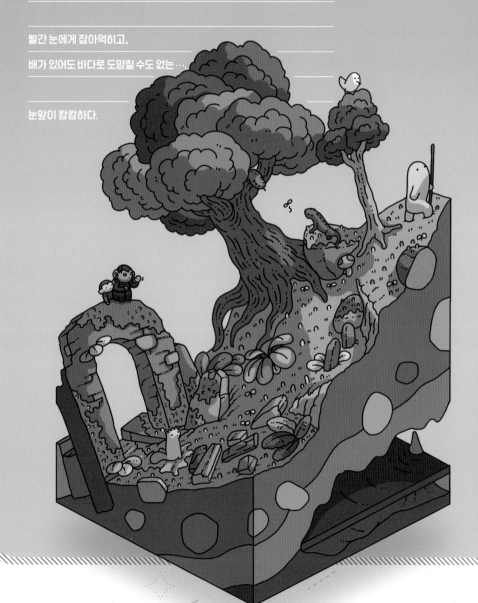

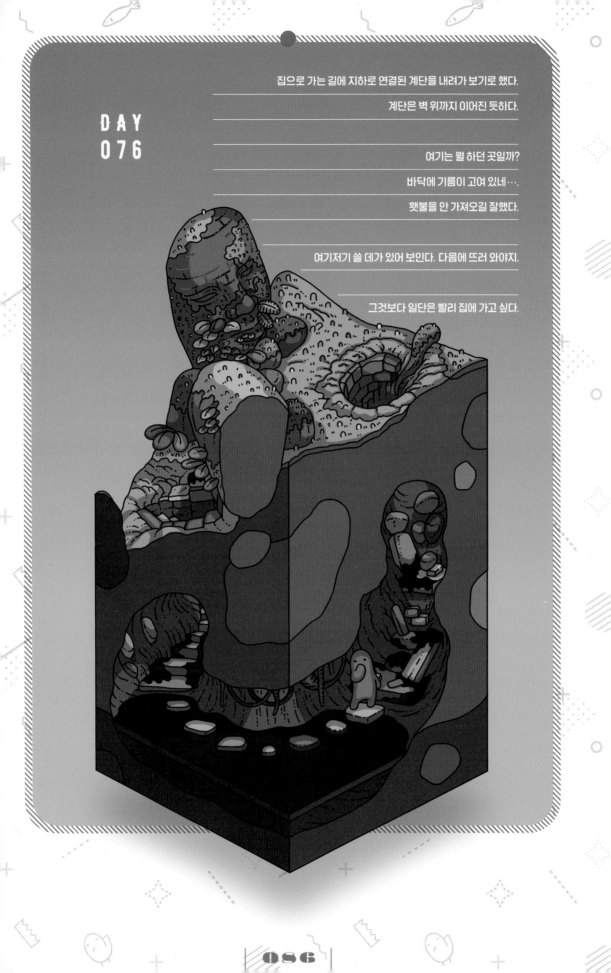

집에 왔다.

그런데 이건….

거짓말….

나무 집이 기둥째 부러졌다.

땅바닥에 커다란 구멍이 나 있다…이것도 빨간 눈의 짓인가?

이 섬의 주민도 이런 식으로 습격당했을까?

이대로 있다가는 언젠간 나도….

하지만 배가 있어도 섬에서 나갈 수가 없어.

대체 어떻게 해야 하나….

아무튼, 거기 있어 봐야 별수도 없는 노릇이라

쓸 만한 것만 들고 전에 발견한 동굴로 거처를 옮기기로 했다.

이렇게 빨리 그 동굴에 가게 될 줄이야….

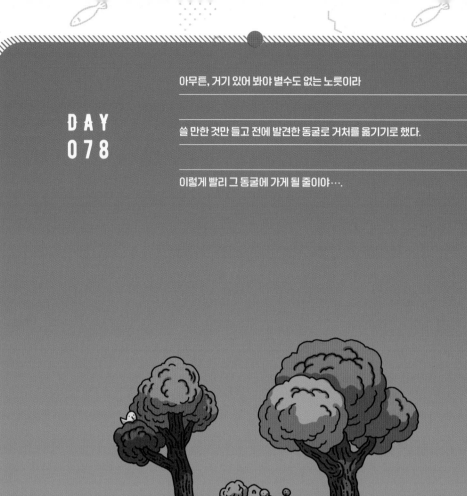
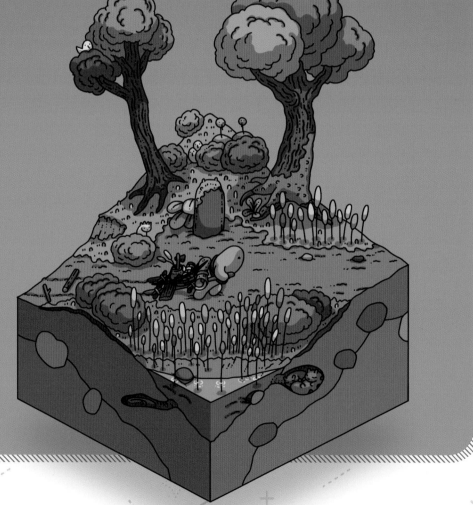

여기가 이 섬에 오고 세 번째 집이다.

살기 편하게 뭘 좀 만들어야지.

뭐든 괜찮아.

손을 움직이는 동안에는 벽화에서 본 그림도,

섬에 대한 생각도, 바다를 건너는 일도, 빨간 눈과 터줏대감도….

그리고 동생 생각도 떠올리지 않을 수 있어….

아무것도 생각하고 싶지 않아.

하지만 아무것도 안 할 수는 없어….

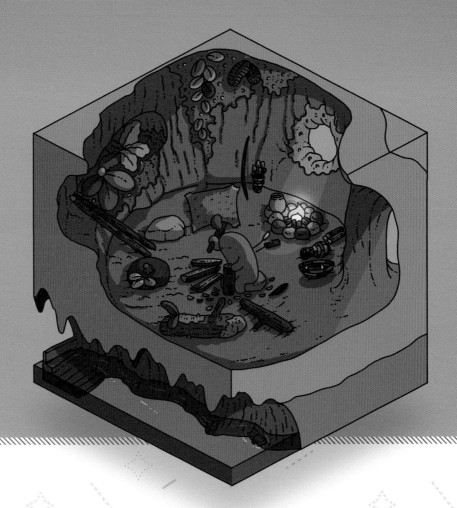

DAY 080

손이 아파 정신이 번쩍 들었다.

어제부터 잠도 안 자고
계속 작업을 했더니 손이 물집투성이다….

제법 다양한 물건을 완성한 덕에 살기 편해졌다.

이걸로 됐어….
어차피 이 섬에서 죽을 거라면 지금 이 순간, 최선을 다해 살아야 해.

그것뿐이야….

요 며칠 너무 많은 일이 있어서 아무것도 못 먹었다.

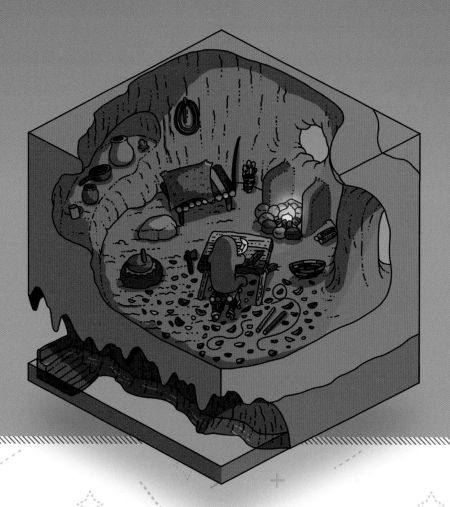

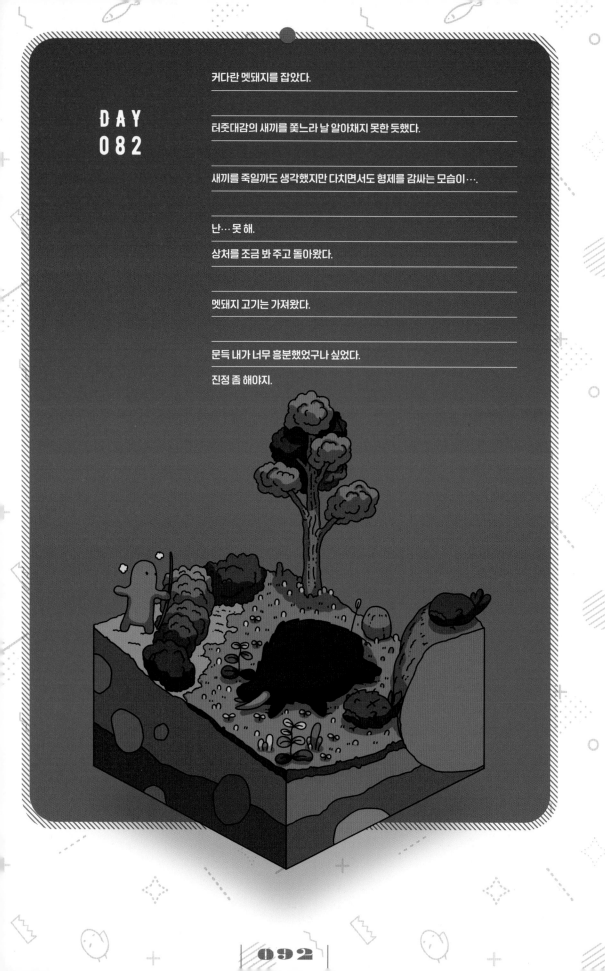

DAY 082

커다란 멧돼지를 잡았다.

터줏대감의 새끼를 쫓느라 날 알아채지 못한 듯했다.

새끼를 죽일까도 생각했지만 다치면서도 형제를 감싸는 모습이….

난… 못 해.

상처를 조금 봐 주고 돌아왔다.

멧돼지 고기는 가져왔다.

문득 내가 너무 흥분했었구나 싶었다.

진정 좀 해야지.

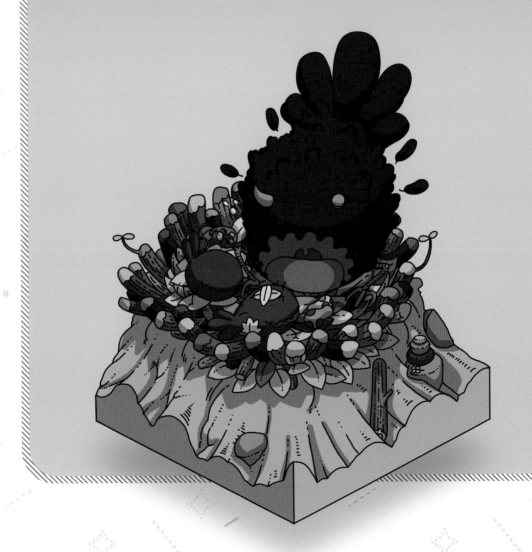

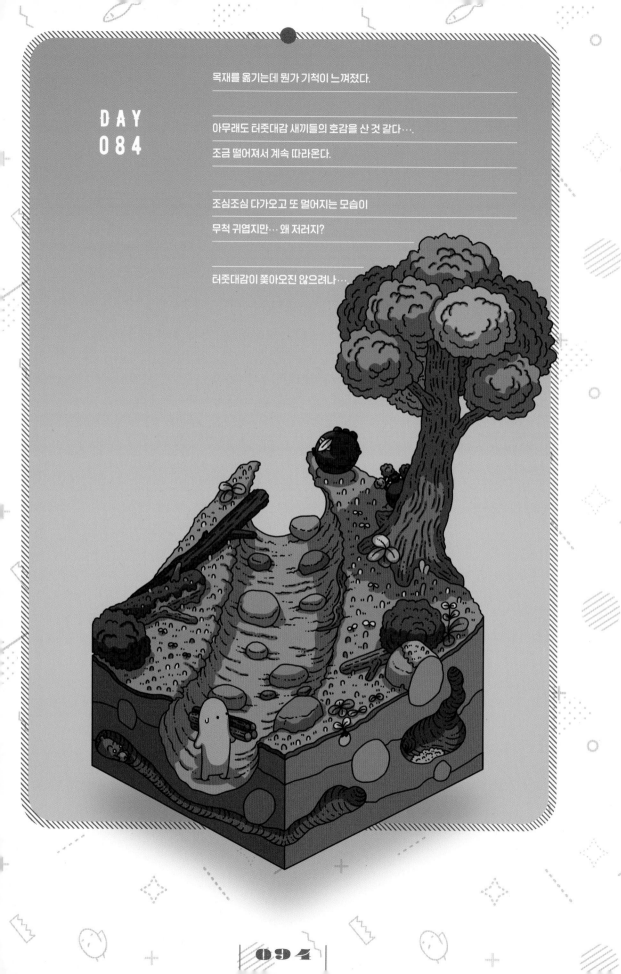

DAY 084

목재를 옮기는데 뭔가 기척이 느껴졌다.

아무래도 터줏대감 새끼들의 호감을 산 것 같다….

조금 떨어져서 계속 따라온다.

조심조심 다가오고 또 멀어지는 모습이

무척 귀엽지만… 왜 저러지?

터줏대감이 쫓아오진 않으려나….

터줏대감에게 습격당했다.

순식간에 나가떨어지는 바람에 이제 죽는구나 싶었는데

새끼들이 감싸준 모양이다….

살았다, 고 생각해야 하나.

애당초 그때 난, 새끼를….

…아무튼, 살았다.

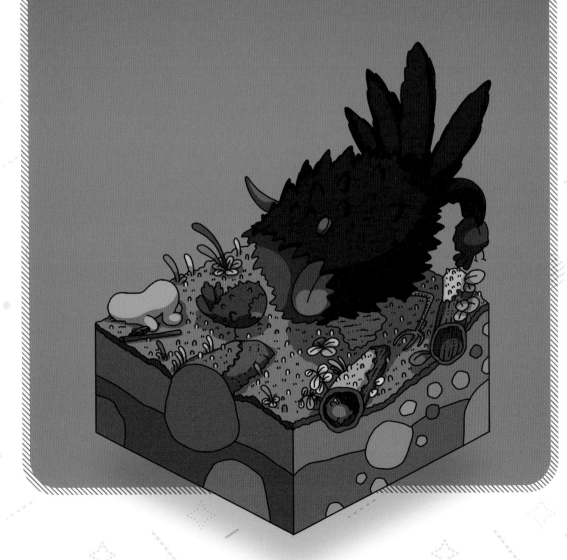

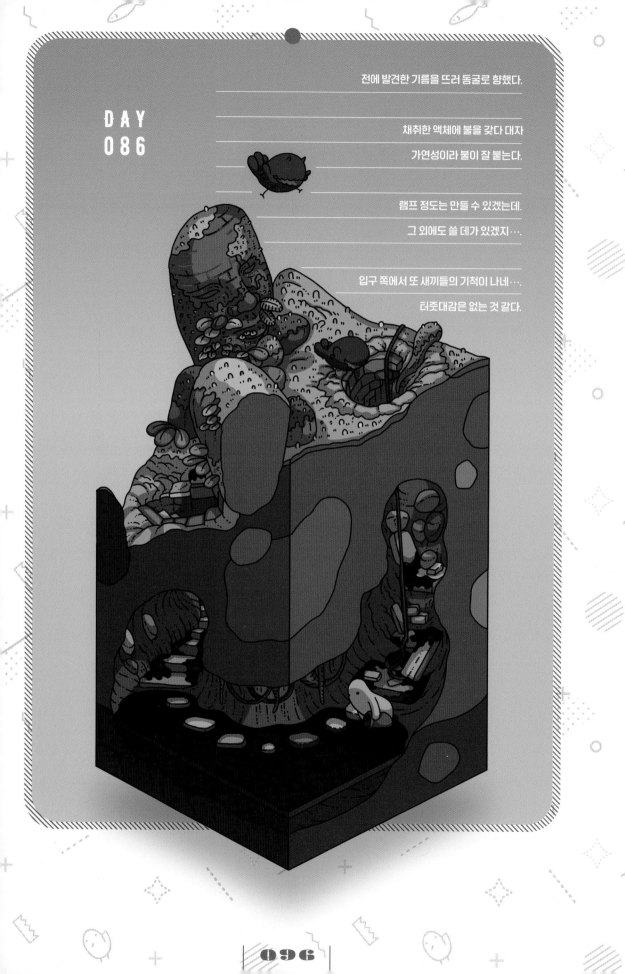

DAY
086

전에 발견한 기름을 뜨러 동굴로 향했다.

채취한 액체에 불을 갖다 대자
가연성이라 불이 잘 붙는다.

램프 정도는 만들 수 있겠는데.
그 외에도 쓸 데가 있겠지….

입구 쪽에서 또 새끼들의 기척이 나네….
터줏대감은 없는 것 같다.

새끼 두 마리가 오늘도 놀러 왔다.

터줏대감은 괜찮나?

요전 일에 대한 사과인지, 과일을 들고 왔다.

이 두 마리는 아무래도 오빠와 여동생 같아 보인다.

녹색에 뿔이 있는 애가 오빠인가….

생각해 보니, 살아 움직이는 생명과 마주해 본 게 얼마 만인지.

…너무 따스하고 보드라워.

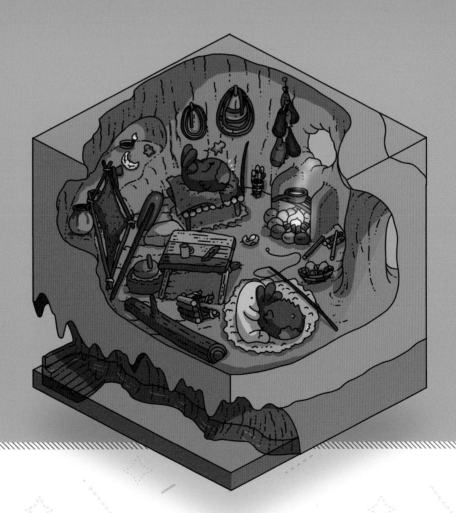

DAY 088

낚시하고 있는데 새끼들이 또 왔다.

요즘은 좀 기다려지기도 한다.

오빠는 힘이 넘치고 개구쟁이다. 계속 강물에 뛰어든다.

여동생은 소심하고 예쁜 돌 등을 모으길 좋아하는 듯하다.

물고기는 못 잡았다.

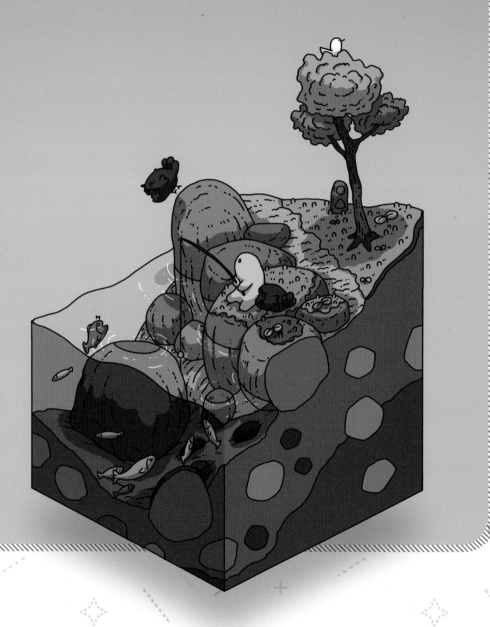

이.남매는 항상 붙어 다니는 게 사이가 참 좋다.

부디 이대로 쭉 행복하고 씩씩하게 지냈으면.

이 아이들을 보고 있으면 동생 생각이 난다.

⋯미안해.

제발 잘 지내고 있기를⋯.

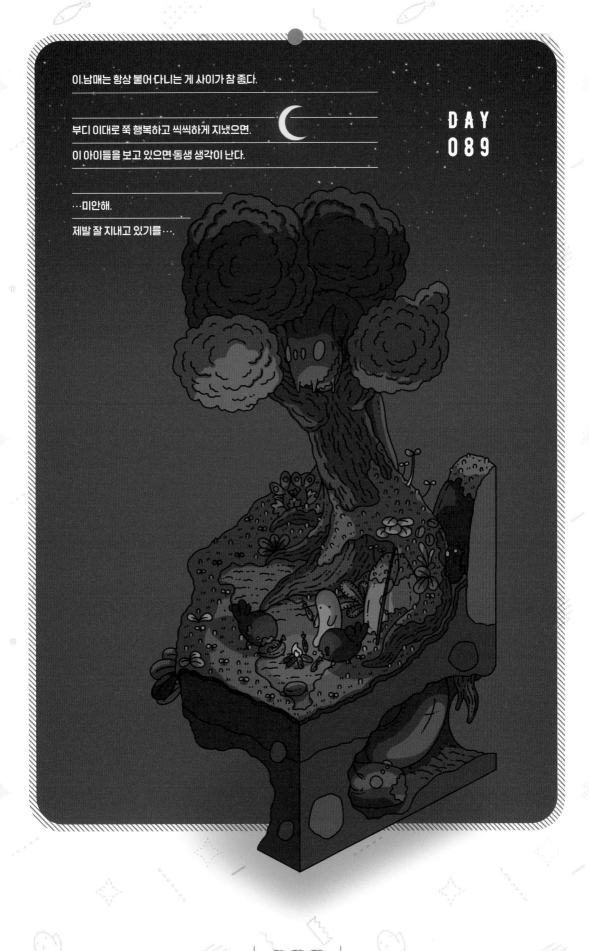

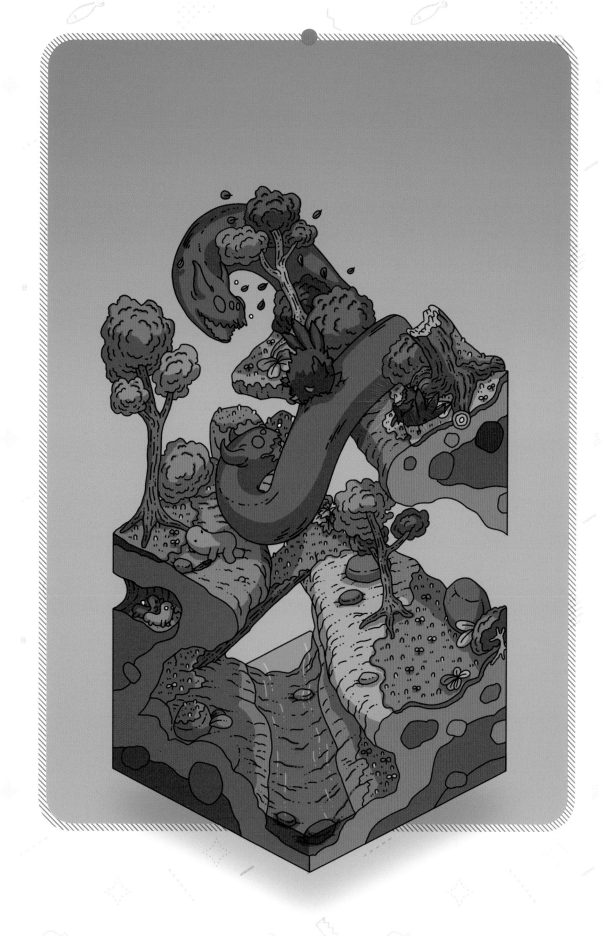

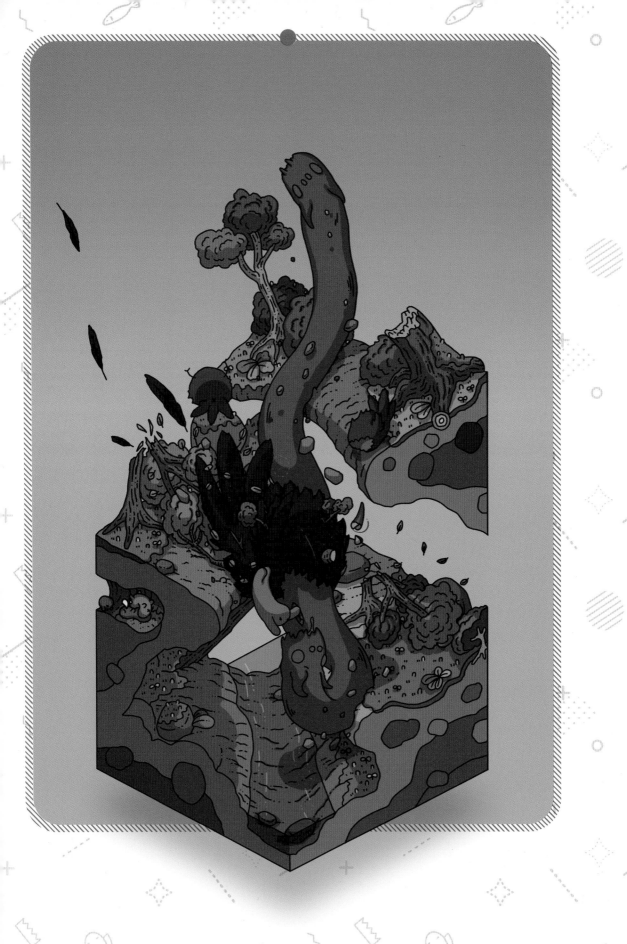

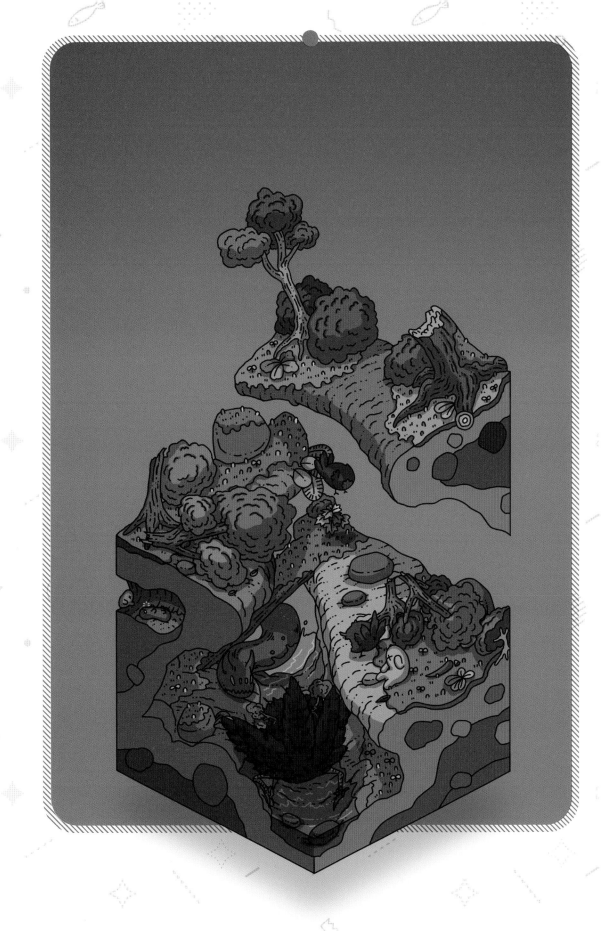

계곡에서 빨간 눈의 습격을 받았다.

터줏대감이 빨간 눈을 물리쳐 주었지만

터줏대감은 다치고, 뿔이 부러져 쇠약한 상태다.

오늘은 살았지만…

다음에 습격당하면 나도 터줏대감도, 이 남매도….

어떻게든 이 아이들을 지켜주고 싶다.

못 본 척할 수는 없어….

내가 어떻게든 해야 해…. 지금은 나밖에 없어….

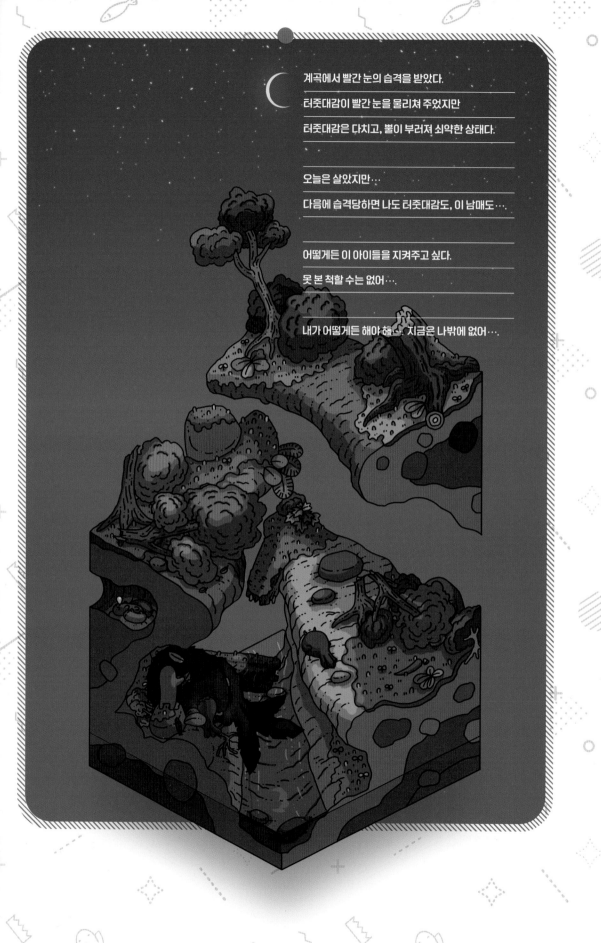

아침. 잔뜩 독이 오른 터줏대감과 새끼들은 둥지로 돌아갔다.

나는 빨간 눈을 쓰러뜨릴 방법을 생각했다….

이 섬의 주민도, 터줏대감도 쓰러뜨리지 못한 빨간 눈을….

어떻게든….

생각하자. 바윗돌을 떨어뜨린다…. 계곡으로 떠민다….

…불로… 섬의 괴물… 좋은 방법이 없나?

빨간 눈이 쇠약해진 지금이라면… 시간이 별로 없어.

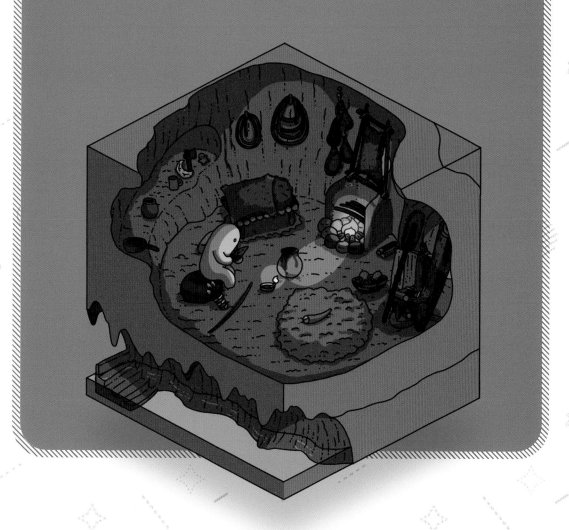

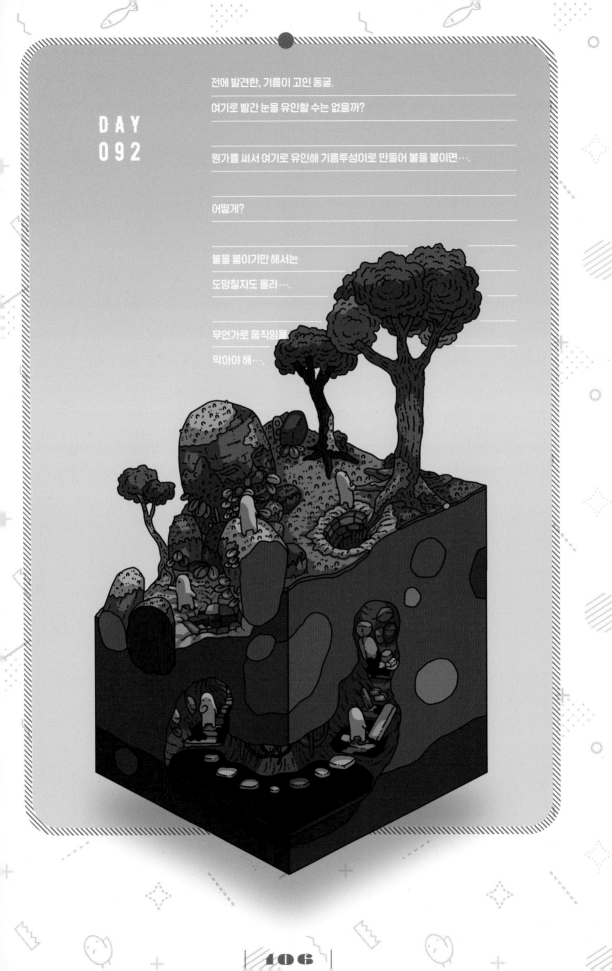

DAY 092

전에 발견한, 기름이 고인 동굴.

여기로 빨간 눈을 유인할 수는 없을까?

뭔가를 써서 여기로 유인해 기름투성이로 만들어 불을 붙이면….

어떻게?

불을 붙이기만 해서는

도망칠지도 몰라….

무언가로 움직임을

막아야 해….

빨간 눈은 내 주위에 있다.

이제 기척을 감출 생각도 없어 보인다.

단, 터줏대감을 경계하는지 공격해 오진 않는다.

자는 동안에도 틈을 보일 수 없어

긴장돼서 미칠 것만 같다….

흙을 파고, 바위를 치우자.

석상이 잘 떨어질 수 있도록, 지금은 굵은 덩굴로 고정하고,

고기는 마지막에….

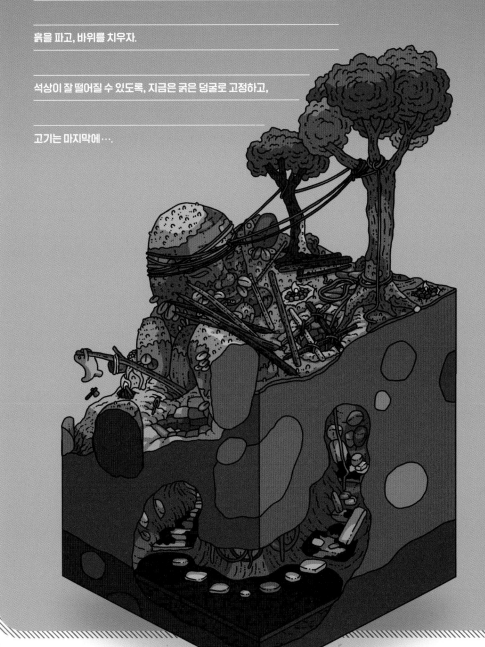

준비가 끝났다.

1. 고기를 이용해 동굴로 유인한다.

2. 빨간 눈의 꼬리가 구멍에 다 들어가기 전에 (나무 위에서) 덩굴을 자른다.

3. 석상을 떨어뜨려 동굴에서 빠져나가지 못하게 막는다.

4. 동굴에 불을 던져 넣는다.

…진짜 이런 계획으로 괜찮을까?

불안하기만 하다….

도망칠까….

그럴지만 해야만 해….

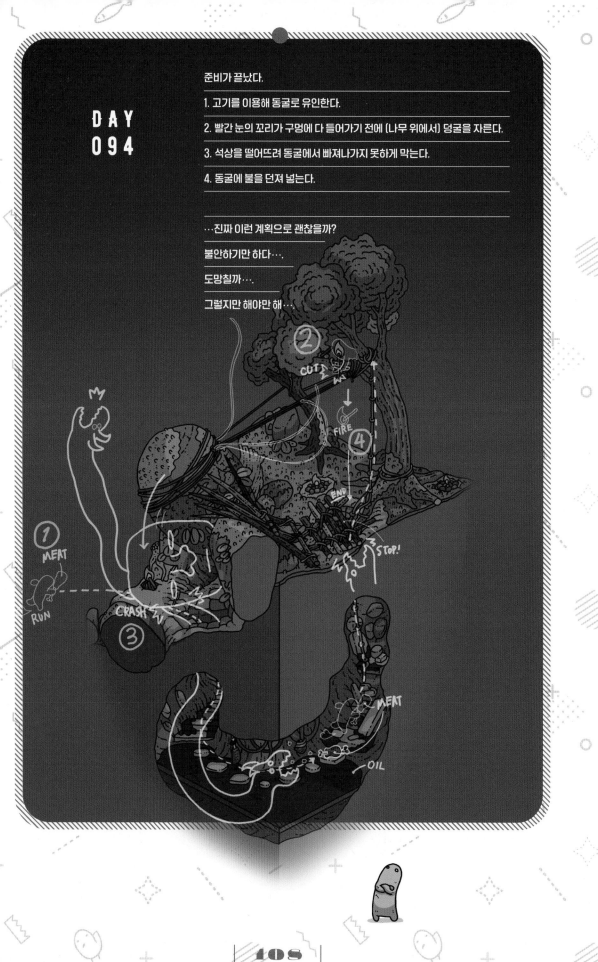

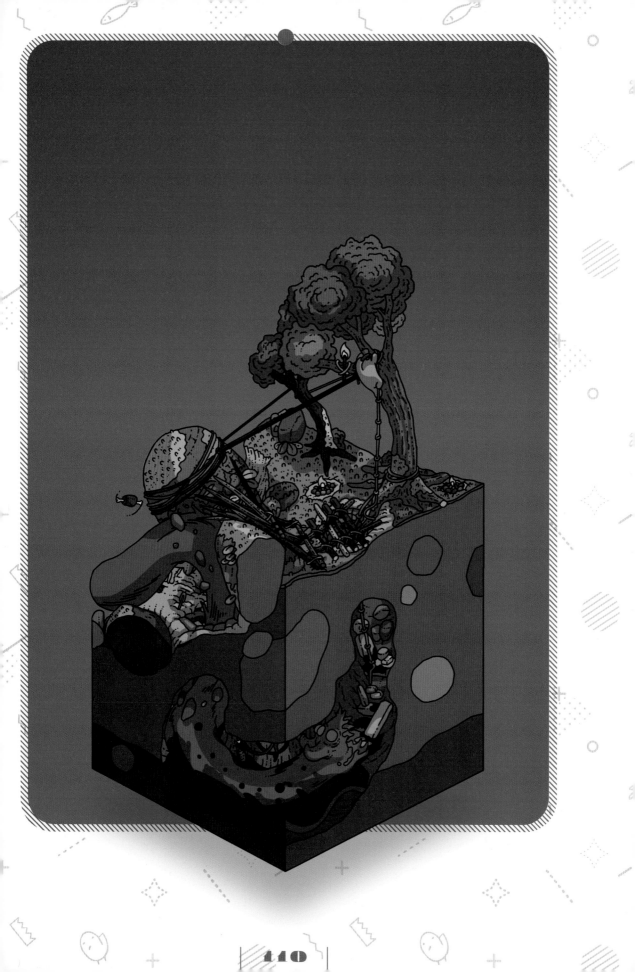

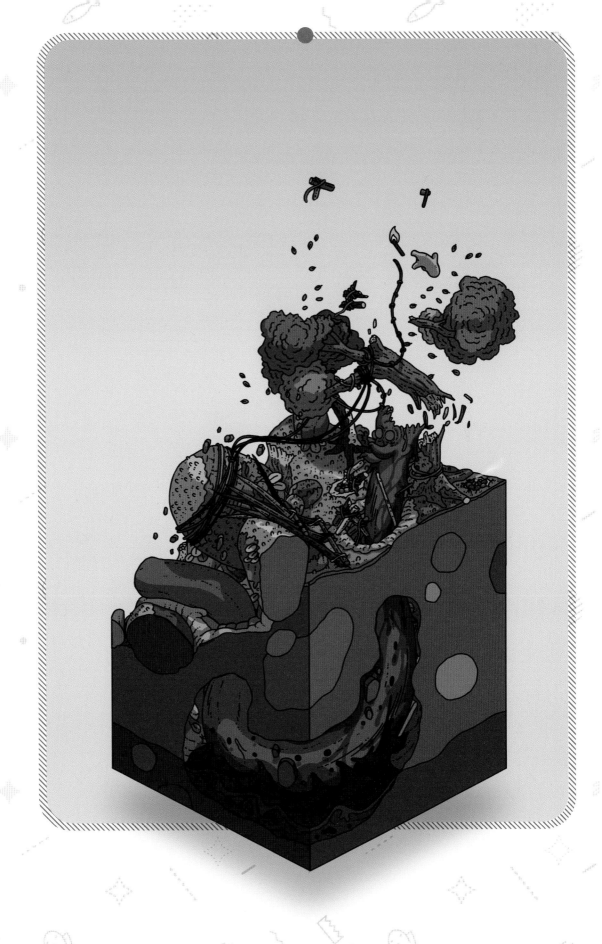

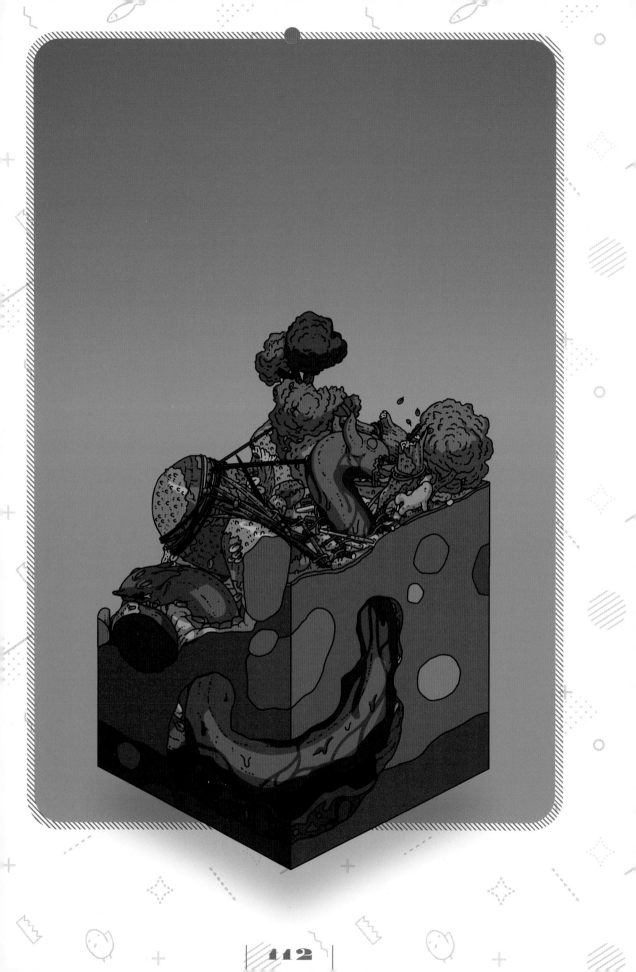

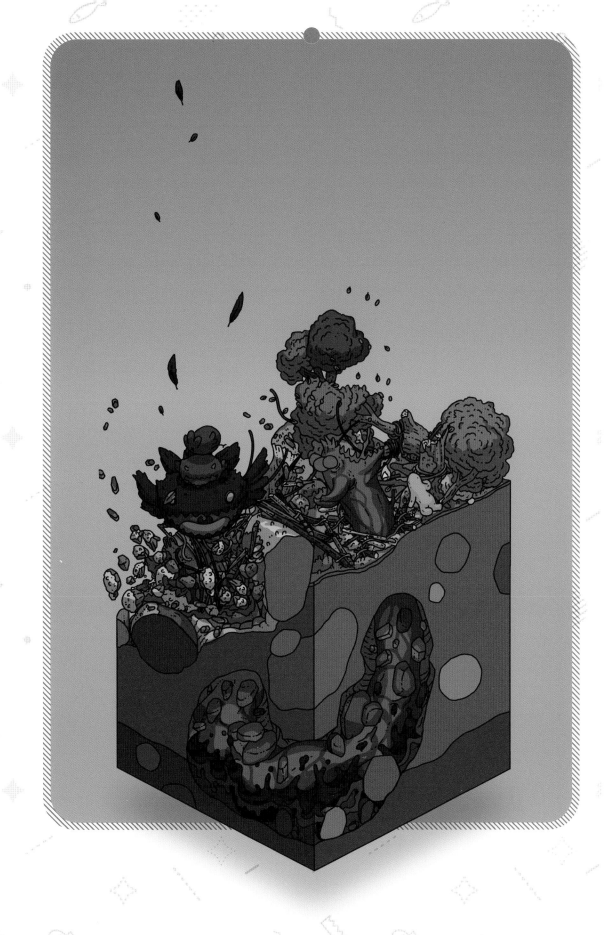

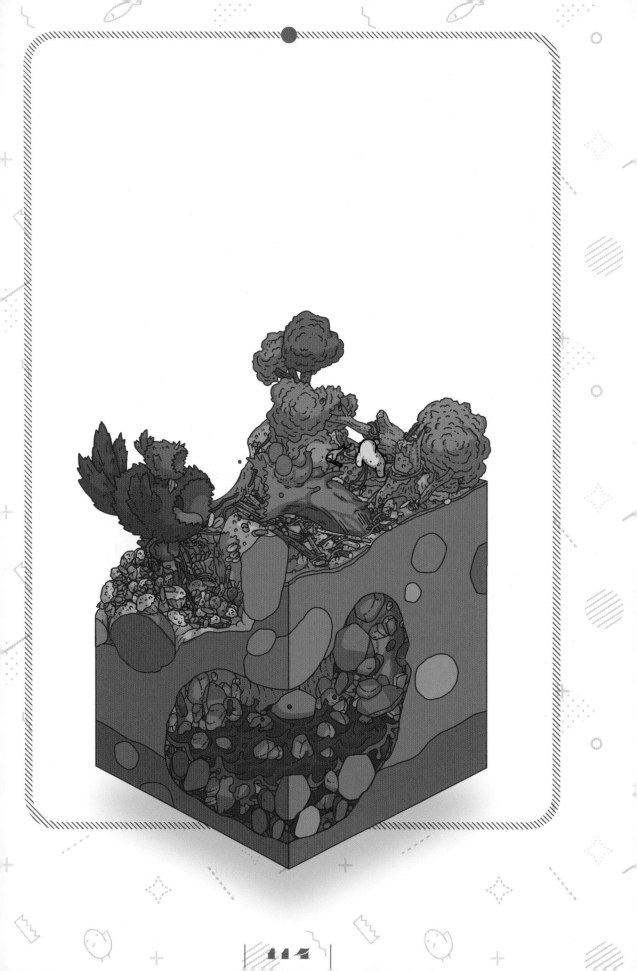

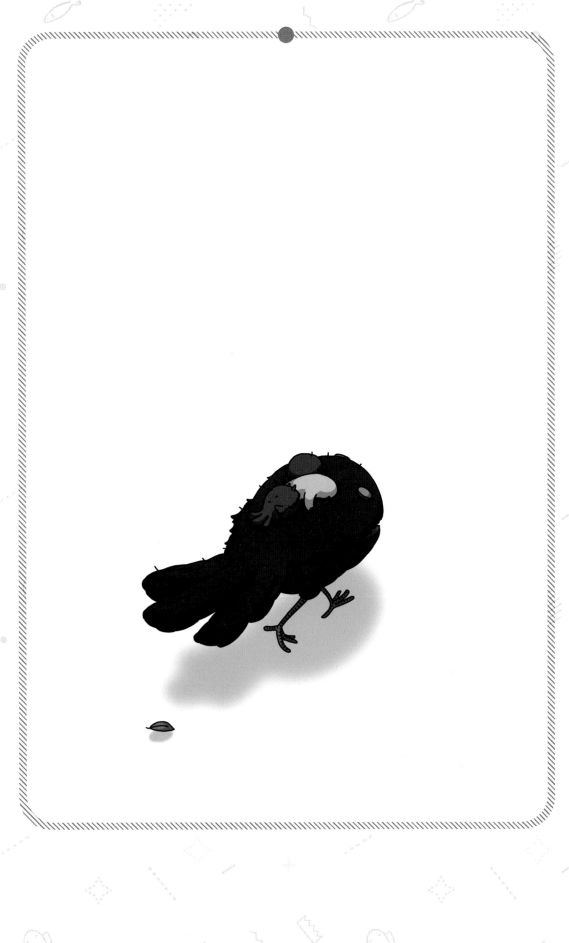

따뜻해.

눈을 뜨니 터줏대감의 둥지였다.

빨간 눈… 빨간 눈은 어떻게 됐을까?

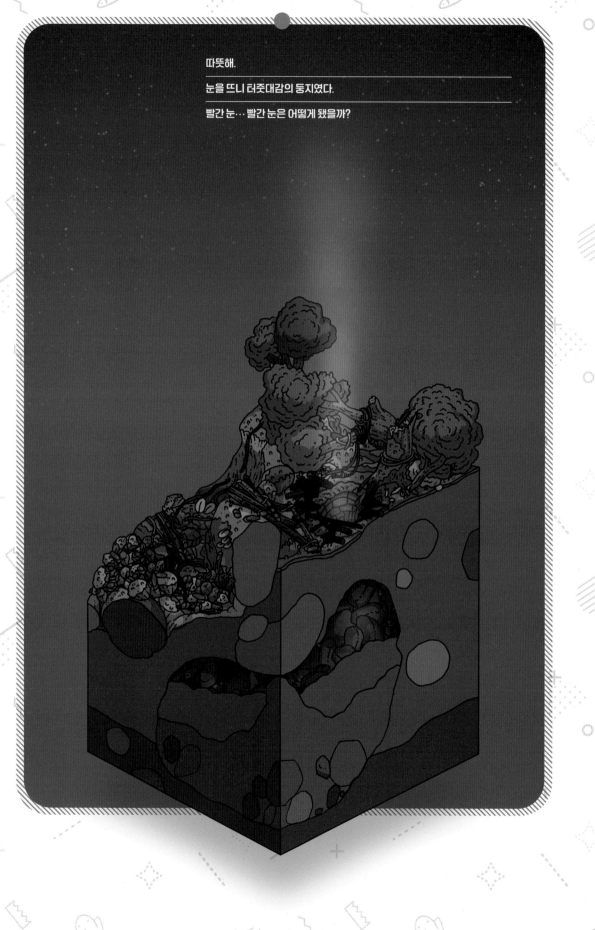

그리고 이건… 동생의 테디베어….

어떻게 여기에… 인형이….

너무 더럽고 냄새난다…. 바다 냄새, 침 냄새, 다양한 냄새가 난다.

그리고… 희미한 집 냄새도.

잃어버렸던 그리운 집, 가족, 동생에 관한

지금까지의 기억들….

…집으로 돌아가고 싶다.

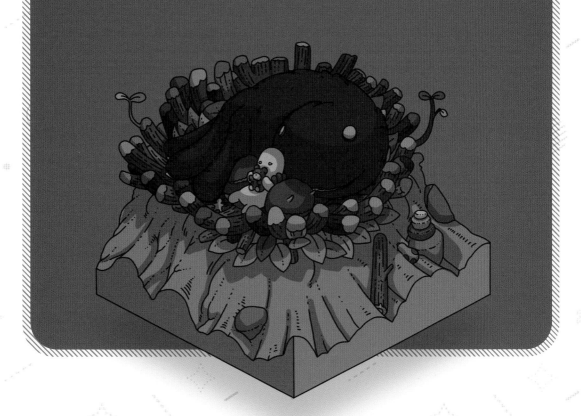

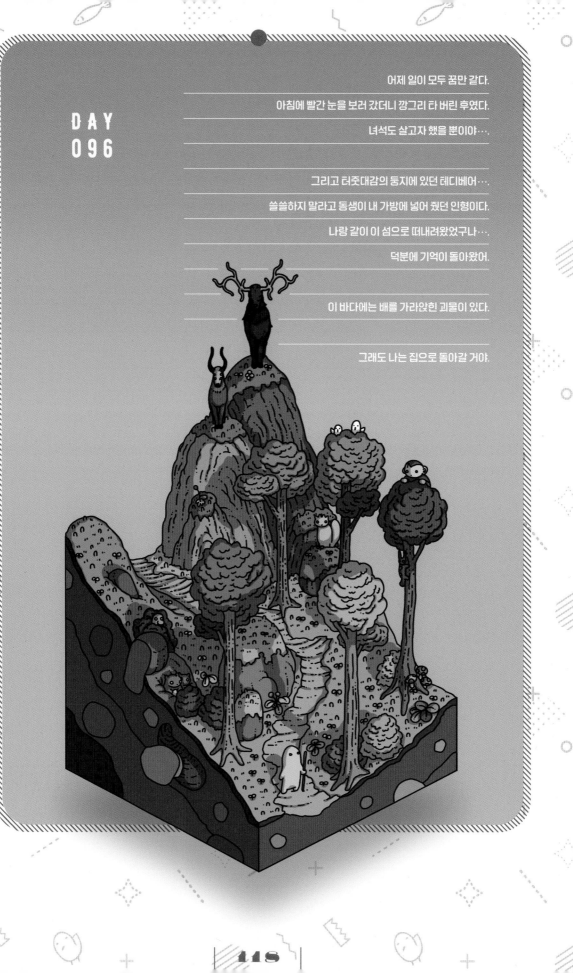

DAY
096

어제 일이 모두 꿈만 같다.

아침에 빨간 눈을 보러 갔더니 깡그리 타 버린 후였다.

녀석도 살고자 했을 뿐이야….

그리고 터줏대감의 둥지에 있던 테디베어….

쓸쓸하지 말라고 동생이 내 가방에 넣어 줬던 인형이다.

나랑 같이 이 섬으로 떠내려왔었구나….

덕분에 기억이 돌아왔어.

이 바다에는 배를 가라앉힌 괴물이 있다.

그래도 나는 집으로 돌아갈 거야.

꽤 예전에 해변으로 떠밀려 온 보트를 찾아내

틈나는 대로 조금씩 조금씩 고쳤다.

돛 빼고는 거의 수리를 다 했지만

유적 벽화에서 섬의 괴물과 주민들의 최후를 본 후로

이 섬을 나가려던 생각이 사라져 계속 여기에 방치했다.

하지만 지금은 달라.

분명 이날을 위해서였을 거야.

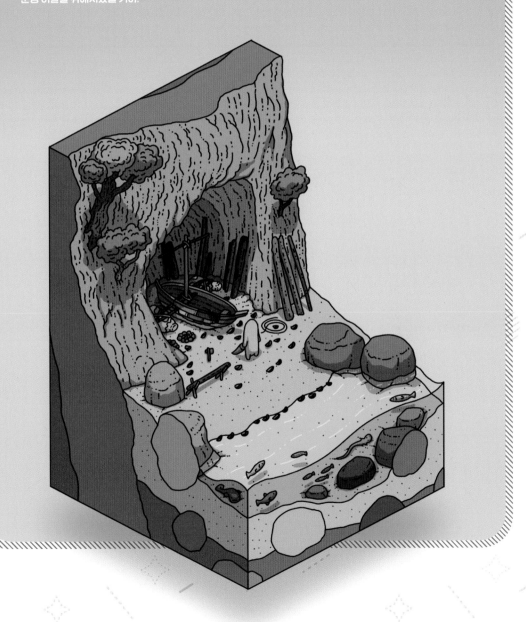

똥을 만들고, 식량을 쟁였다. 지금 할 수 있는 일을 최선을 다해서 할 거야.

내가 할 수 있는 건 그것뿐이야.

DAY 098

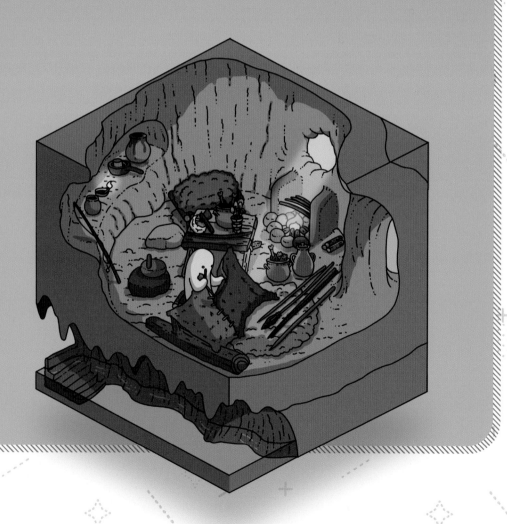

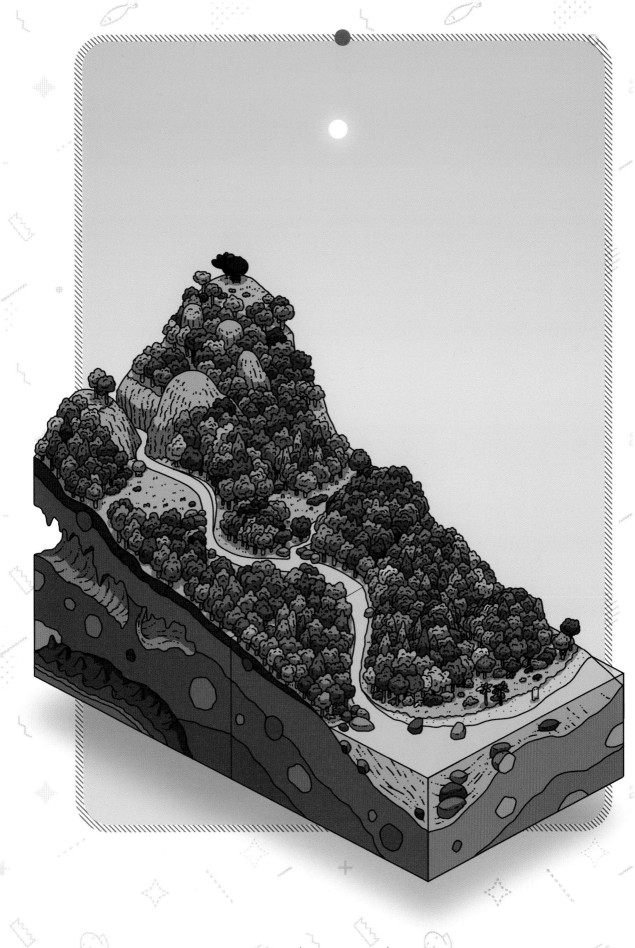

DAY 100

준비는 끝났다.

빨간 눈과의 싸움은 어찌저찌 해냈지만, 이 섬의 괴물은⋯.

아무리 생각해도 뾰족한 수가 떠오르지 않아.

그래도 이 섬에서 탈출할 거야.

이건 내가 결정한 일이야. 후회 따윈 안 해.

목적지는 정해져 있어⋯. 동생 곁이야.

이제 일기에 다음을 쓸 일은 없겠지.

자, 가자—.

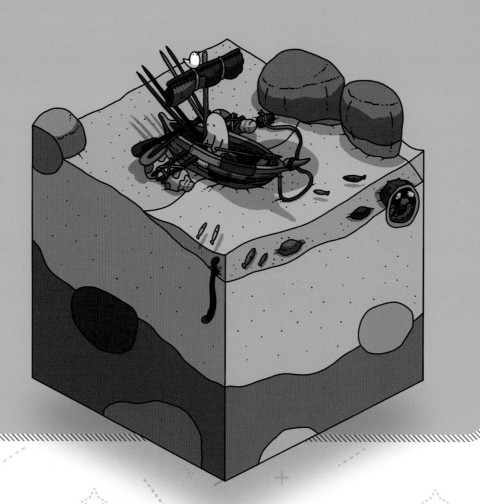

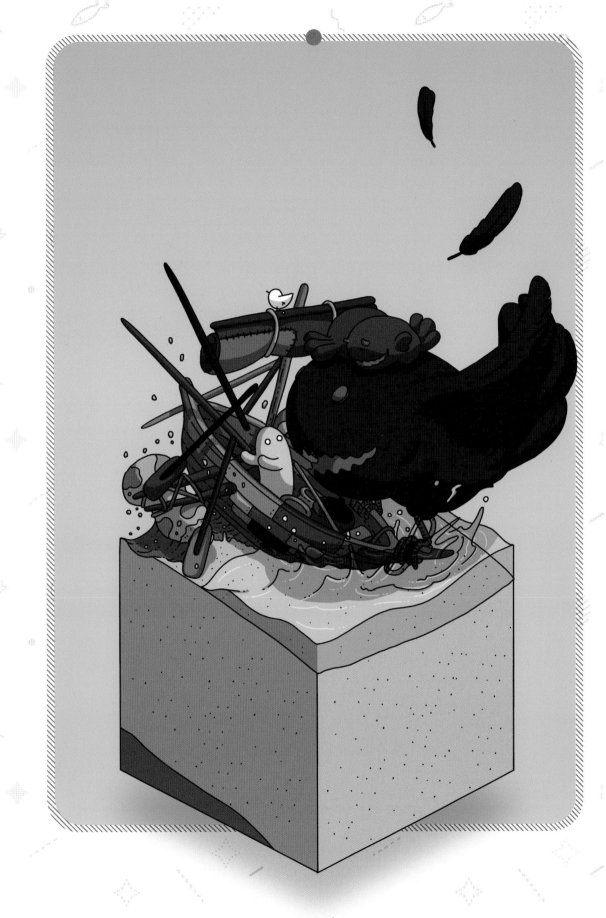

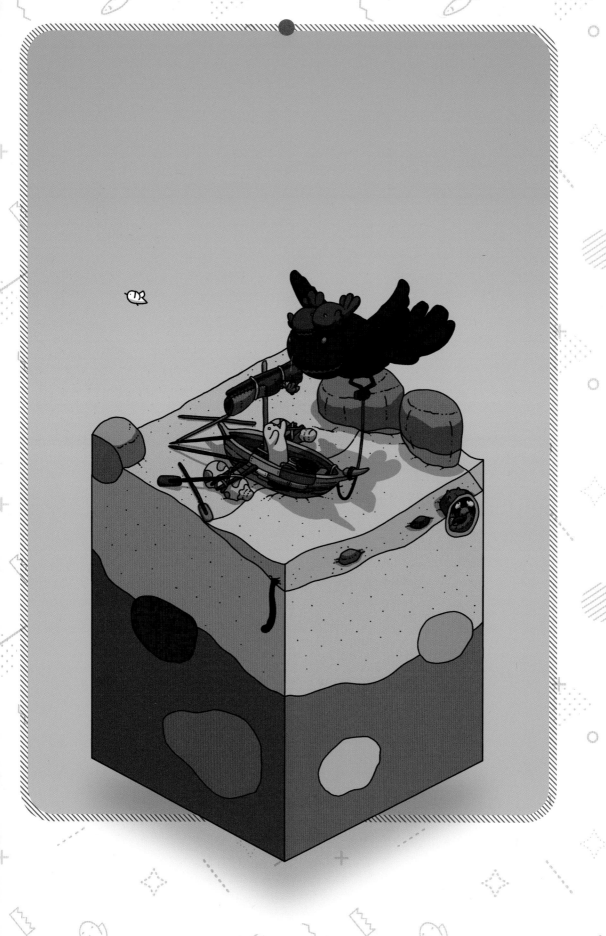

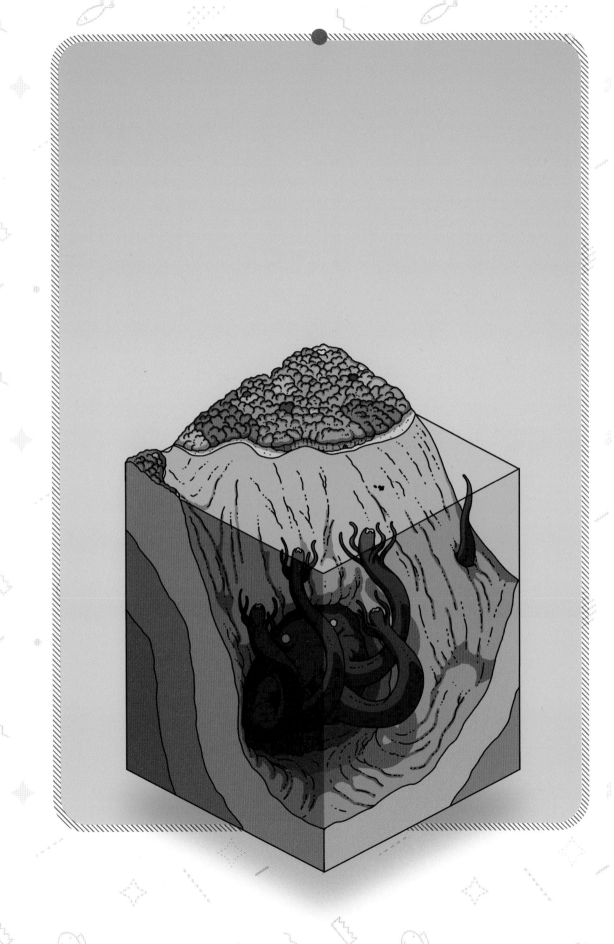

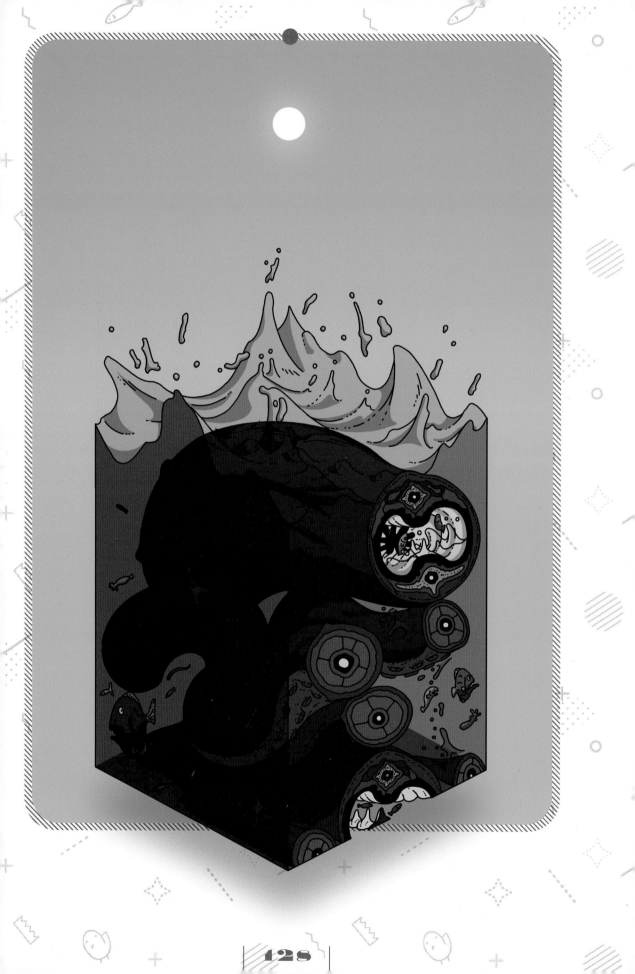

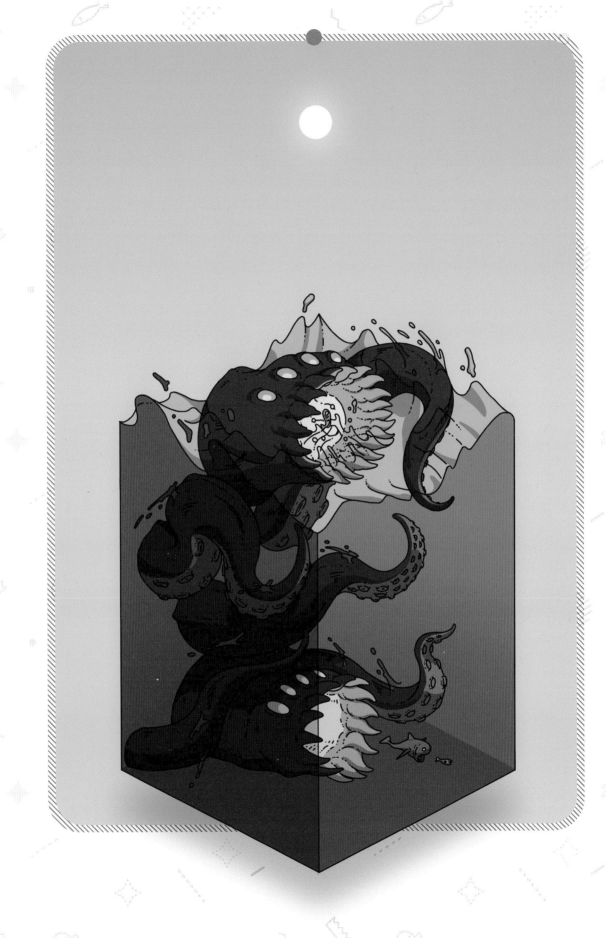

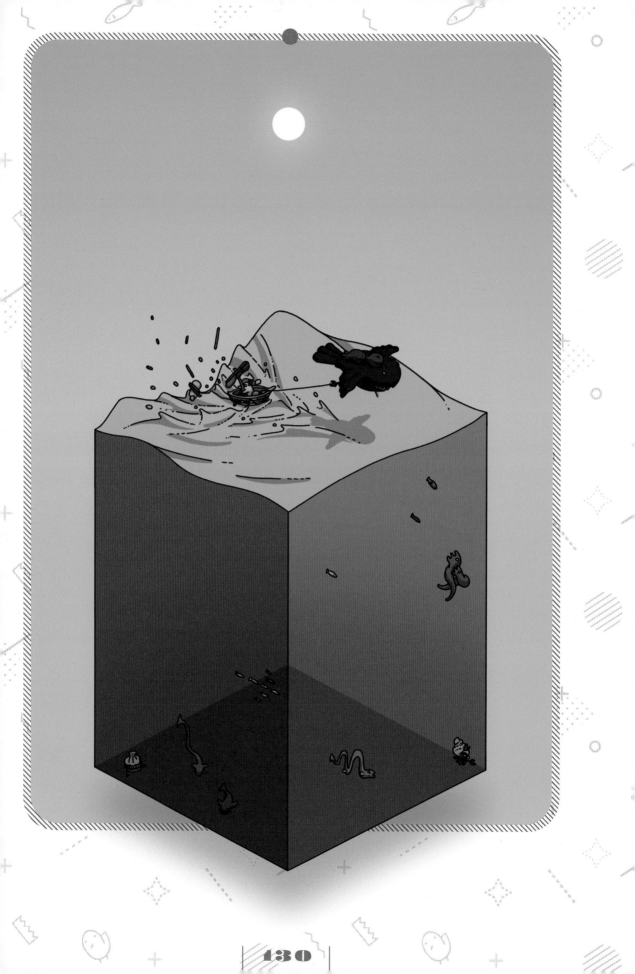

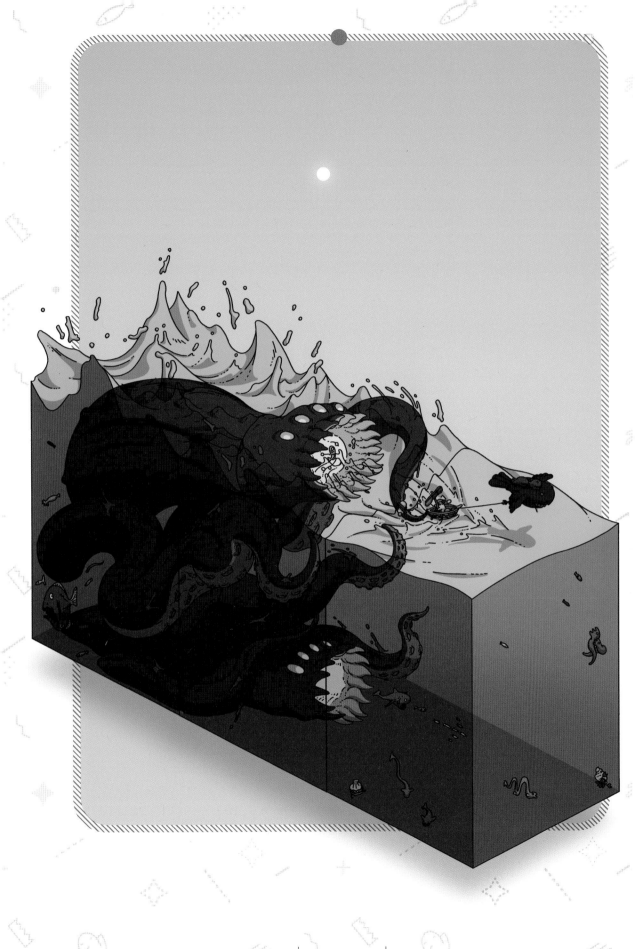

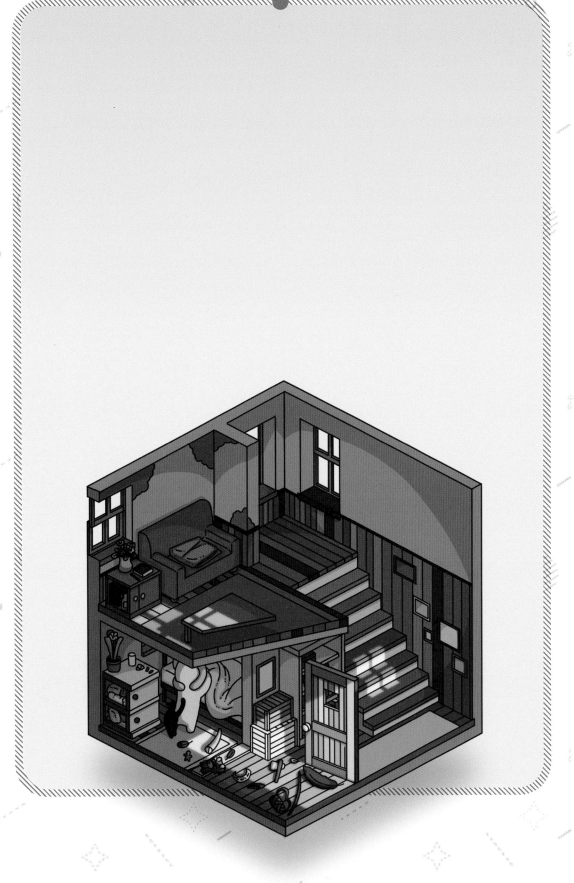

등장 캐릭터 소개
01

CHARACTERS APPEARING IN THE DIARY OF 100 DAYS ON A DESERT ISLAND

메인 캐릭터인 주인공과
조연 캐릭터들을 소개.

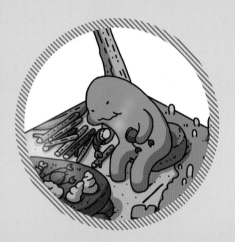

주인공. 전직 가구 제작 견습생. 병약한 여동생의 치료비를
벌기 위해 배에 탔으나 무인도에 표류한다. 귀환 후 일기와
추억을 더듬어 책을 출판했다. 치료비는 물론, 한몫 단단히
벌었다는 말이 있다.

01-1

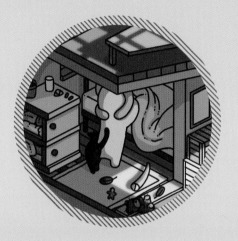

주인공의 여동생. 몸이 약해 누워 있는 날이 많다. 부모님
이 없는 탓에 주인공이 돈을 벌러 나가 있는 동안에는 숙부
와 숙모가 돌봐주고 있다.

01-2

01-3

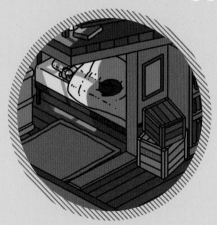

주인공의 집에서 키우는 검은 고양이. 주인공이 정신을 잃
었을 때, 발밑에 그림자가 없는 형태로 환영처럼 나타난다.
이야기 중에 4번 정도 등장하니 한번 찾아보자.

01-4

무인도에서 주인공을 지켜봐 준 수수께끼의 흰 새들. 100
일째에 주인공이 길을 나설 때, 운을 터주려고 응가를 한
다. 지켜보는 이유도 여전히 수수께끼….

잃어버린 일기
THE LOST DIARY

기록이 빠진 며칠간의
일기를 발견한 것 같다.

출항한 지 며칠이 지났을까….

몸이 약한 여동생의 치료비를 벌기 위해 탄 배.

욕심 많은 선장은 예정된 해역보다 더 크게 한탕할 수 있다는

소문이 도는 섬으로 뱃머리를 틀었고, 그 해역에서 좌초했다.

지금 구조선에는 나와 선장과 경호원분….

어쩌다 이런 꼴이….

대체 앞으로 어떻게 되는 걸까….

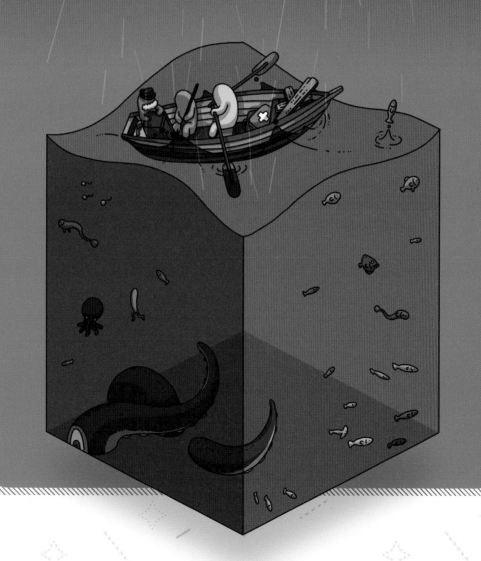

DAY
018

뭐 이런 섬이 다 있담…. 어제는 최악의 하루였다….

겨우 만든 잠자리가 큰비와 해일에 쓸려 내려갔다….

한시라도 빨리 이 섬에서 탈출해서 동생에게 돌아가야 하는데….

일단은 쓸려 간 재료를 모아 숲속 나무 위에 잠자리를 만들자.

또 밤새 나무에 매달려 있기는 싫어….

그리고 섬을 탈출하기 위한 뗏목도 만들자.

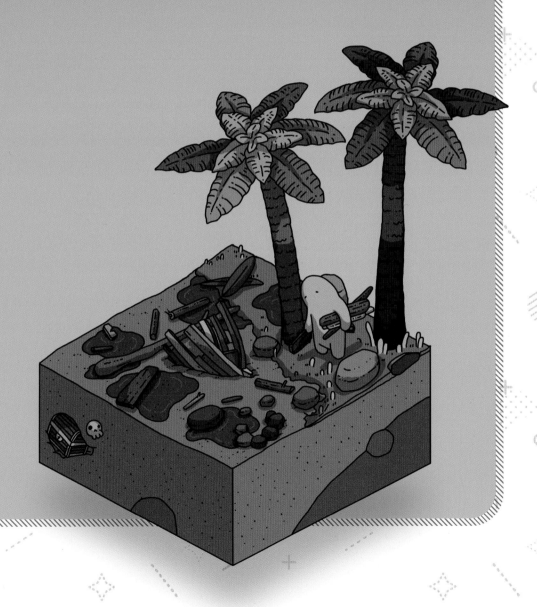

만든 뗏목은 섬 앞바다에서 거대한 물고기에게 산산이 부서져

결국, 도로 이 섬으로 돌아오고 말았다.

설마 내가 가려던 바다 너머 섬도

무슨 생명체였던 걸까? 아니, 그건 너무 지나친 생각인가….

일단은 이 섬을 살펴보는 게 나을지도 모르겠다.

지금은 피곤해. 나무 집까지는 조금만 더 가면 된다.

어제 들린 소리는 뭐였을까?

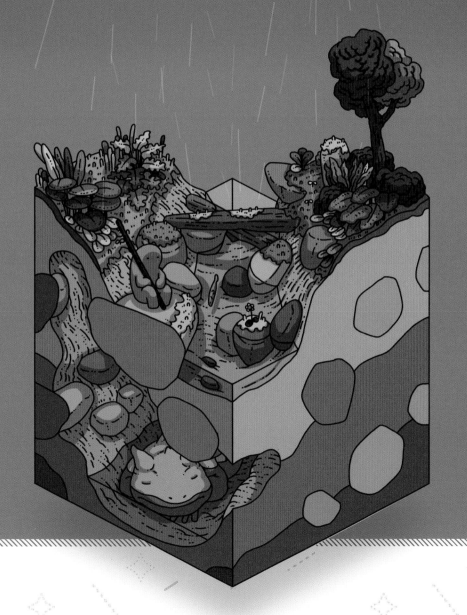

DAY
058

전날 발견한, 해변에 떠밀려 온 보트.

발견했을 때는 바다에 나갈 마음이 없었지만, 이 섬에도

커다랗고 새카만, 섬의 터줏대감 같은 녀석이 있는 듯하니….

역시 섬에서 탈출할 방법을 찾는 게 나으려나….

내가 만든 뗏목보다 더 튼튼한 보트가 있다면

그 물고기가 습격하지 않을 수도 있고….

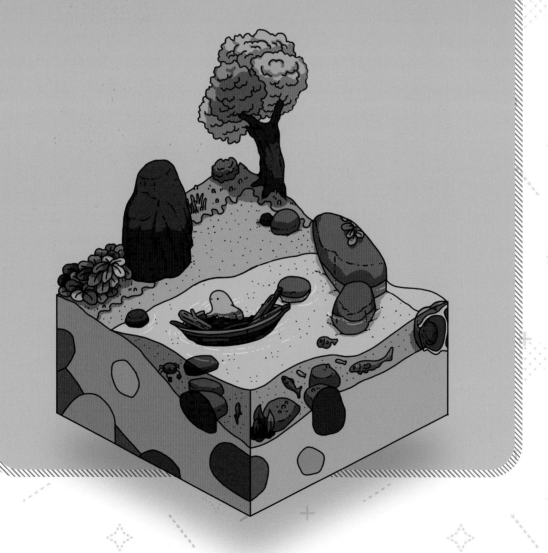

해안 절벽에 있는 동굴에서 보트를 고쳤다.

일단은 선체에 난 커다란 구멍을 막아야지.

돛을 펼 기둥을 고치고, 좌우에 부표를 달고, 보존 식량도 슬슬 준비하고….

우선 대량의 목재와 물에 뜰 만한 것들을 찾아야겠다.

그리고 굵은 밧줄도 만들어야겠어…. 할 일이 태산이네.

바닷바람을 타고 어쩐지 슬퍼하는 듯한,

아파하는 듯한 울음소리 비슷한 것이 들려왔다.

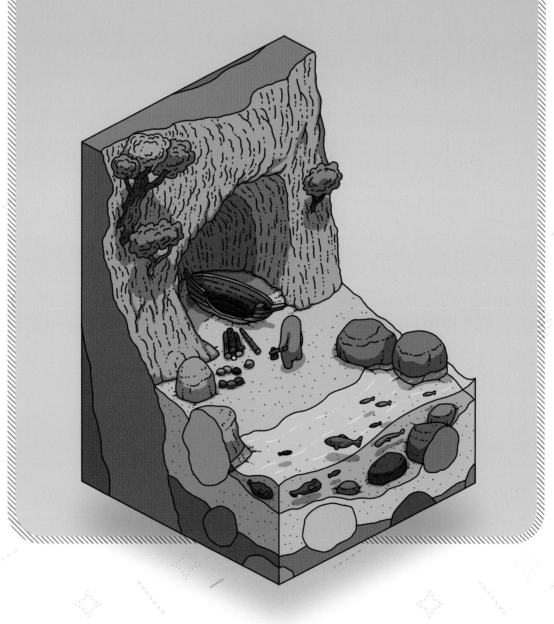

DAY 081

배고프다….

며칠 전, 계곡 바닥의 유적에서 벽화를 보았다.

빨간 눈이 섬 주민들을 습격했고, 바다로 도망친 주민들을 커다란 괴물이

잡아먹는 모습이 그려져 있었다…. 절망적이다.

보트를 수리한들 아무 소용이 없잖아….

내 나무 집도 부서졌고, 섬에서 살아남을 수도, 탈출할 수도 없다.

지금 이 순간을 살 수밖에 없어.

암담한 상황에 분노를 느꼈다.

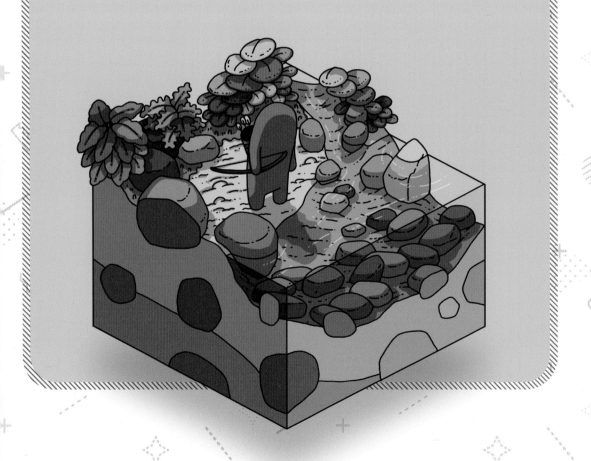

오늘은 어제 사냥한 멧돼지를 해체했다.

전에 사슴을 해체했던 경험을 살려 이번에는 낭비 없이 발라냈다.

그때 터줏대감의 새끼를 죽이지 않은 건 잘한 짓이었을까….

그놈도 언젠가 커지면 날 잡아먹을지도 모르는데….

아니, 잘한 짓일 거야.

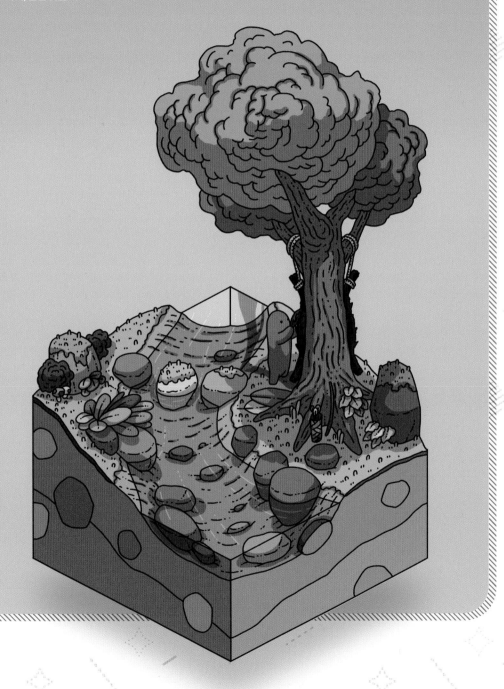

등 장 캐 릭 터 소 개
02
CHARACTERS APPEARING IN THE DIARY OF 100 DAYS ON A DESERT ISLAND

주인공이 표류한 무인도에 있었던,
이야기의 핵심이 되는 정체불명의 생명체들.

주인공이 터줏대감이라고 부르는, 몸과 입이 커다란 검은 새. 지성이 뛰어난 섬의 생태계 상위 존재이며, 산 정상에 살고 있다. 뿔이 나 있으면 수컷이다. 뿔은 부러져도 다시 난다.

터줏대감의 새끼. 초록색이 오빠, 남색이 여동생, 보라색이 막내. 세 마리였으나 빨간 눈의 습격으로 오빠와 여동생 두 마리만 남음. 오빠는 개구쟁이, 동생은 내성적, 막내는 어리광쟁이.

02-1　02-2

02-3　02-4

태곳적부터 섬 깊은 곳에 서식 중인 괴물. 신묘한 힘을 지닌 돌을 삼킨 바람에 섬을 지탱할 정도로 커졌다. 주인공이 탄 배를 습격했던, 문어 다리 같은 촉수의 정체이기도 하다.

주인공이 빨간 눈이라고 부르는, 머리가 두 개 달린 뱀. 섬의 괴물이 인간을 습격하게끔 키웠다. 사실 빨간 눈은 야행성이지만, 보라색 눈은 주행성이라 교대로 몸을 움직인다.

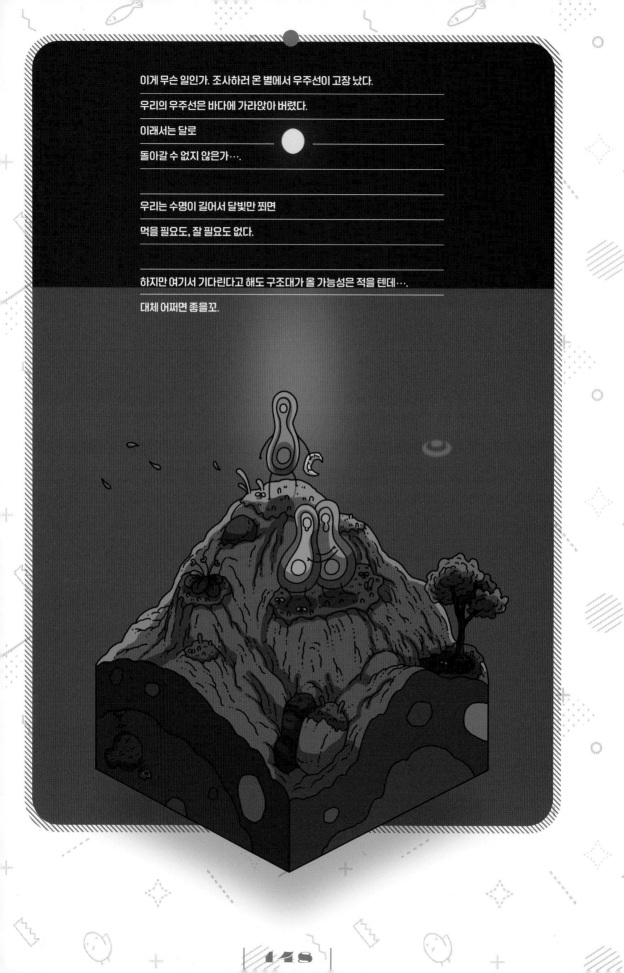

이게 무슨 일인가. 조사하러 온 별에서 우주선이 고장 났다.

우리의 우주선은 바다에 가라앉아 버렸다.

이래서는 달로

돌아갈 수 없지 않은가….

우리는 수명이 길어서 달빛만 쬐면

먹을 필요도, 잘 필요도 없다.

하지만 여기서 기다린다고 해도 구조대가 올 가능성은 적을 텐데….

대체 어쩌면 좋을꼬.

추락한 지 꽤 오랜 시간이 흘렀다.

구조대는 아직 오지 않았다···.

아무래도 자력으로 이 별에서 탈출할 방법을 찾아야 할 것 같다···.

이 섬의 생물들은 대부분 착하고 똑똑하다.

곤경에 빠진 우리에게 협조적이다.

개중에는 그렇지 않은 녀석들도 있지만 말이다···.

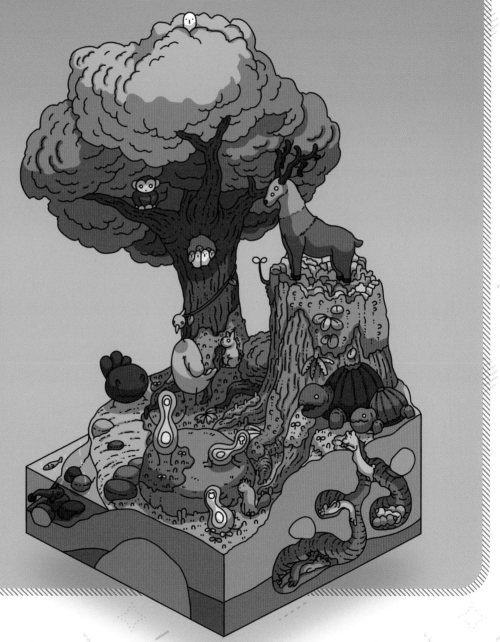

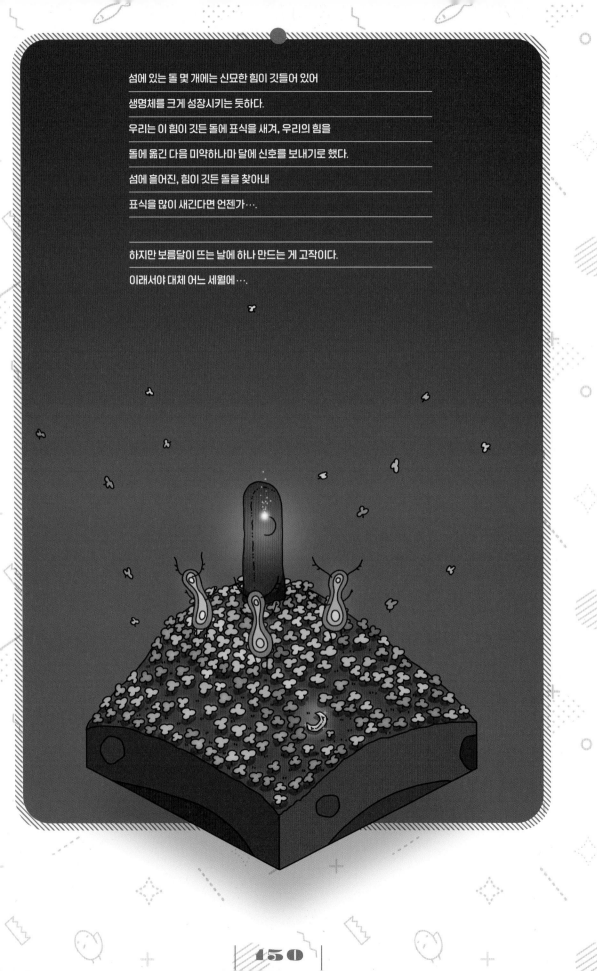

섬에 있는 돌 몇 개에는 신묘한 힘이 깃들어 있어

생명체를 크게 성장시키는 듯하다.

우리는 이 힘이 깃든 돌에 표식을 새겨, 우리의 힘을

돌에 옮긴 다음 미약하나마 달에 신호를 보내기로 했다.

섬에 흩어진, 힘이 깃든 돌을 찾아내

표식을 많이 새긴다면 언젠가….

하지만 보름달이 뜨는 날에 하나 만드는 게 고작이다.

이래서야 대체 어느 세월에….

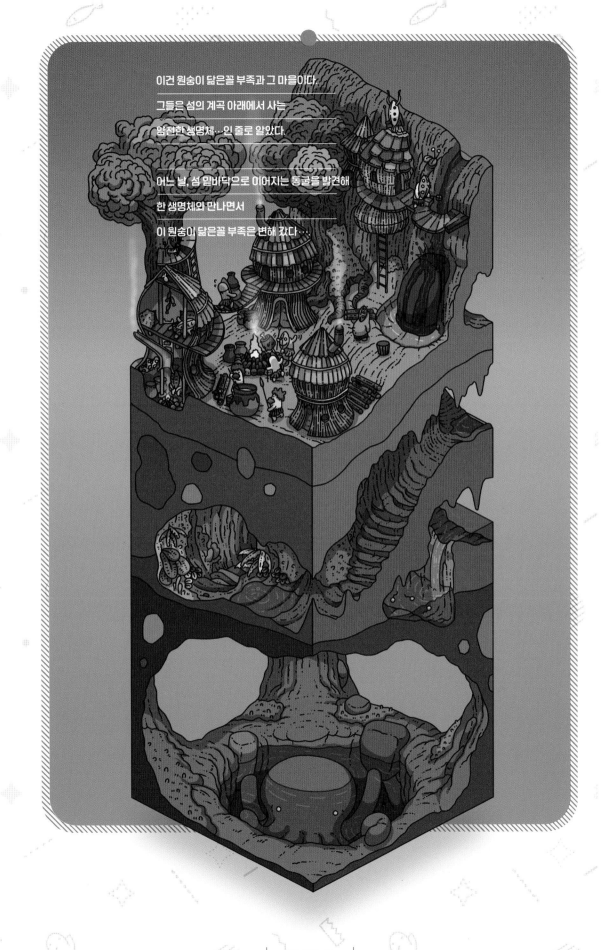

이건 원숭이 닮은꼴 부족과 그 마을이다.

그들은 섬의 계곡 아래에서 사는

얌전한 생명체…인 줄로 알았다.

어느 날, 섬 밑바닥으로 이어지는 동굴을 발견해

한 생명체와 만나면서

이 원숭이 닮은꼴 부족은 변해 갔다…

동굴 바닥에 있던 것은

이 섬에 오래전부터 살던 괴물이었다.

커다랗지만 움직임이 느리고 조용했다.

처음엔 주저하며 다가가지 않던 원숭이 닮은꼴 부족도

서서히 섬의 괴물과 이야기를 나누게 됐는데….

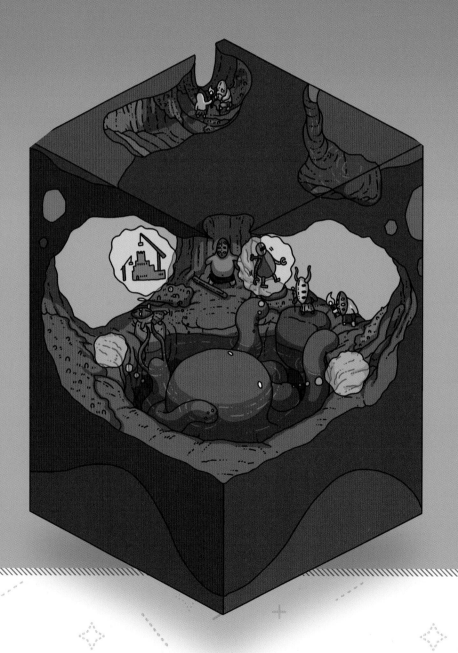

섬의 괴물은 수많은 지식을 지니고 있었다.

원숭이 닮은꼴 부족은 그 생명체와 조금씩 친해지더니

술잔도 나누며 차례로 지식을 쌓아 갔다.

계곡 아래 마을은 점점 발전했다.

원숭이 닮은꼴 부족이 우리가 가진 초승달 돌을 물끄러미 쳐다본다.

이 섬에서 빛나는 돌이 드물어서 그런가?

초승달 돌은 우리 별의 부적으로,

'선량한 자에게는 행복을 안겨주고 욕심 많은 자에게는 재앙을 내린다'라고

전해져 오는 물건이다….

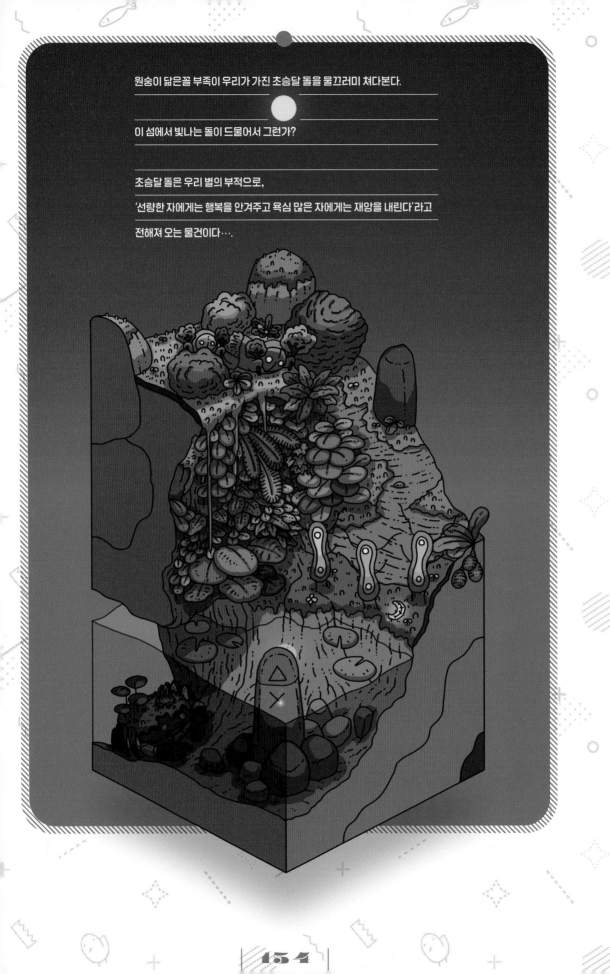

우리가 원숭이 닮은꼴 부족과 이야기를 나눈 것은 이때가 처음이었다.

이 원숭이 닮은꼴 부족은 우리가 가진 초승달 돌을 내놓으라고 했다.

그러면 우리를 환영하겠노라고….

우리는 초승달 돌에 전해 내려오는 말은 가르쳐주지 않은 채

그들에게 돌을 건넸다.

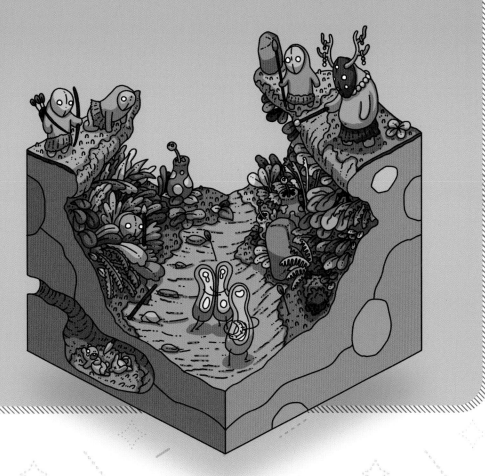

원숭이 닮은꼴 부족의 촌장은 자신들의 문명을 더욱 발전시키기 위해

섬의 괴물이 사는 곳을 덮개로 막아 가두어 놓고

아무 데로도 도망치지 못하게 하려는 듯했다.

무슨 짓이람… 저 괴물이 어떤 생물이고

무슨 생각을 하는지도 모르면서….

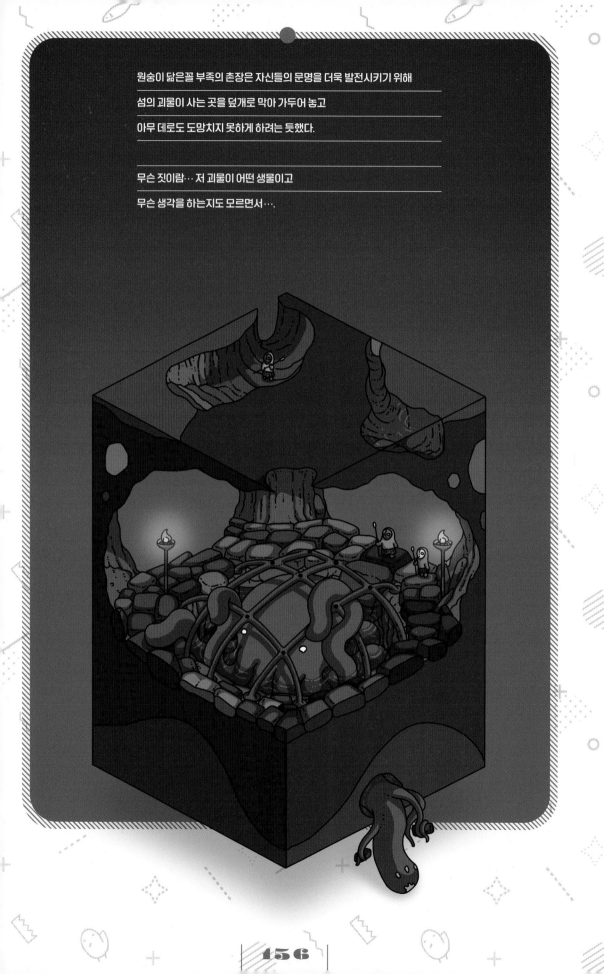

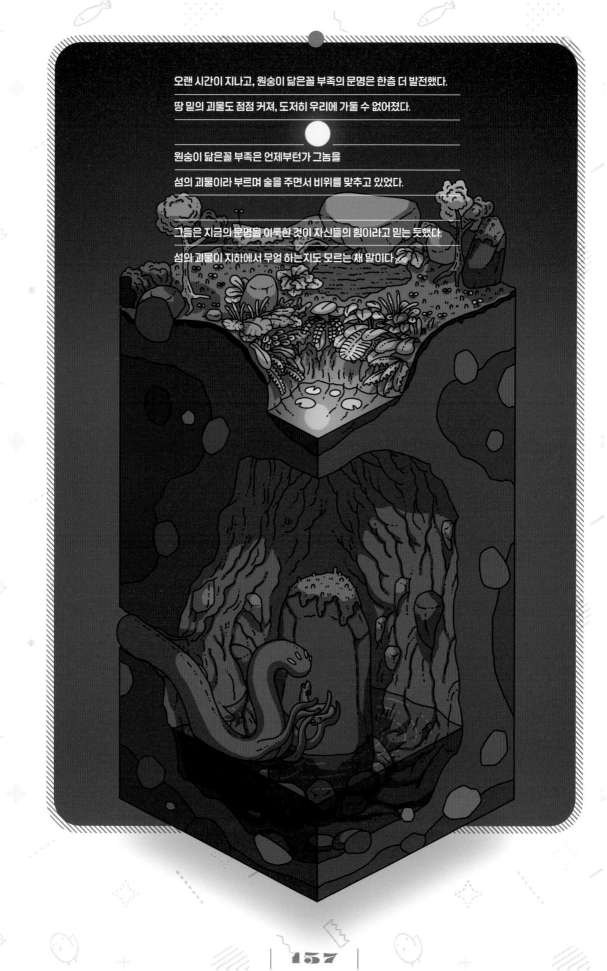

오랜 시간이 지나고, 원숭이 닮은꼴 부족의 문명은 한층 더 발전했다.

땅 밑의 괴물도 점점 커져, 도저히 우리에 가둘 수 없어졌다.

원숭이 닮은꼴 부족은 언제부턴가 그놈을

섬의 괴물이라 부르며 술을 주면서 비위를 맞추고 있었다.

그들은 지금의 문명을 이룩한 것이 자신들의 힘이라고 믿는 듯했다.

섬의 괴물이 지하에서 무얼 하는지도 모르는 채 말이다.

한동안 못 본 사이 마을은 더 커져

계곡 아래에는 신전이

세워져 있었다.

우리는 약속대로 환영받았지만,

마을 주민들의 눈은 욕망으로 얼룩져 있었다….

보름달이 뜬 밤, 신전에 가 힘이 깃든 돌에 우리의 표식을 새겼다.

원숭이 닮은꼴 부족의 눈이 무섭다….

볼일만 다 보면 빨리 마을을 떠야겠다….

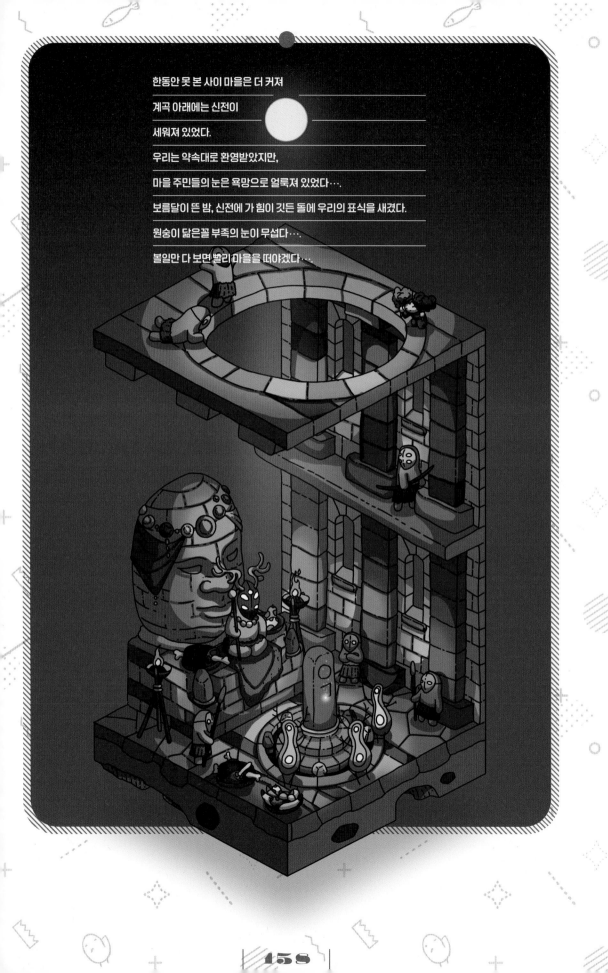

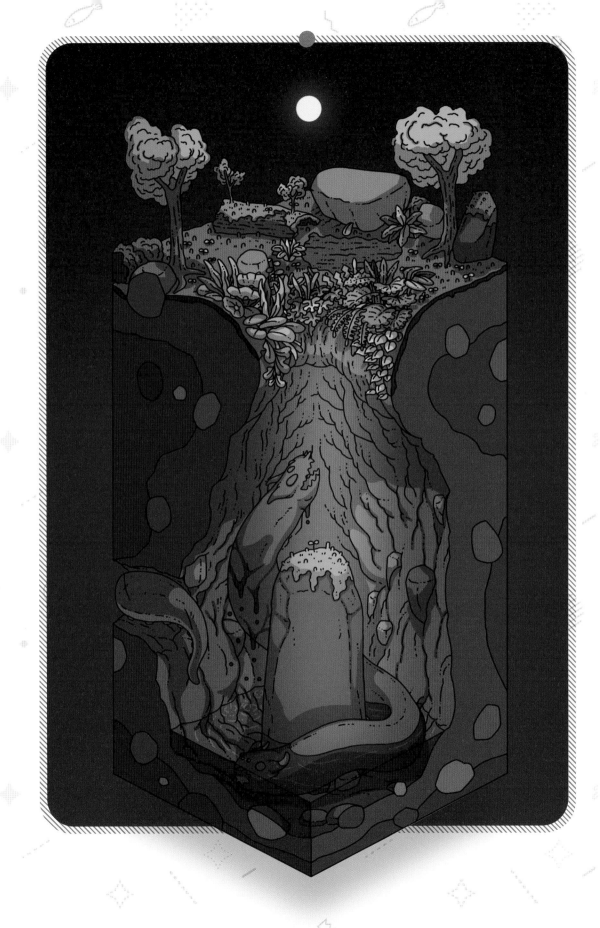

추락한 뒤로 대체 얼마나 시간이 지났을까….

갑자기 섬에 커다랗고

보랏빛으로 꿈틀거리는 녀석이 나타나더니

원숭이 닮은꼴 부족이 맥없이 멸망했다….

욕망에 빠져 섬의 괴물을 화나게 한 탓인지, 초승달 돌의 저주인지….

그들의 마지막 모습을 이 벽에 기록해 두자.

다시는 이런 일이 일어나지 않기를 바라며….

벽에는 우리의 초승달 돌을 안치했다.

우리도 더는 이 돌을 가질 자격이 없겠지….

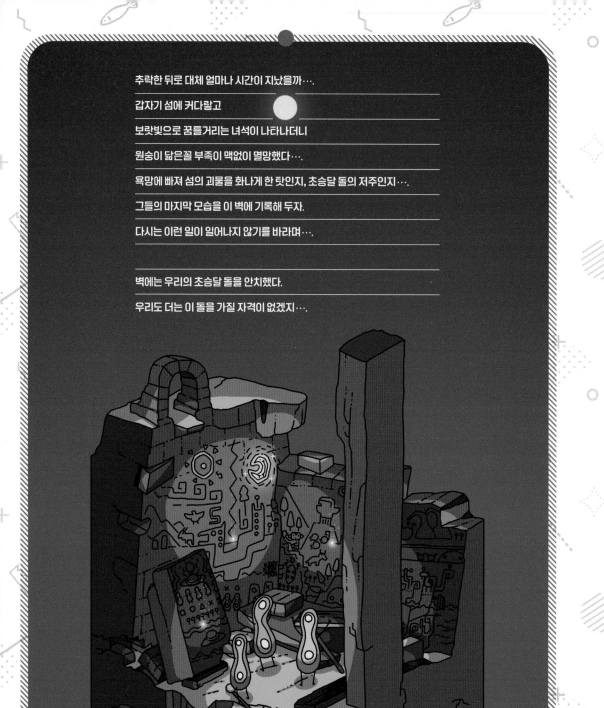

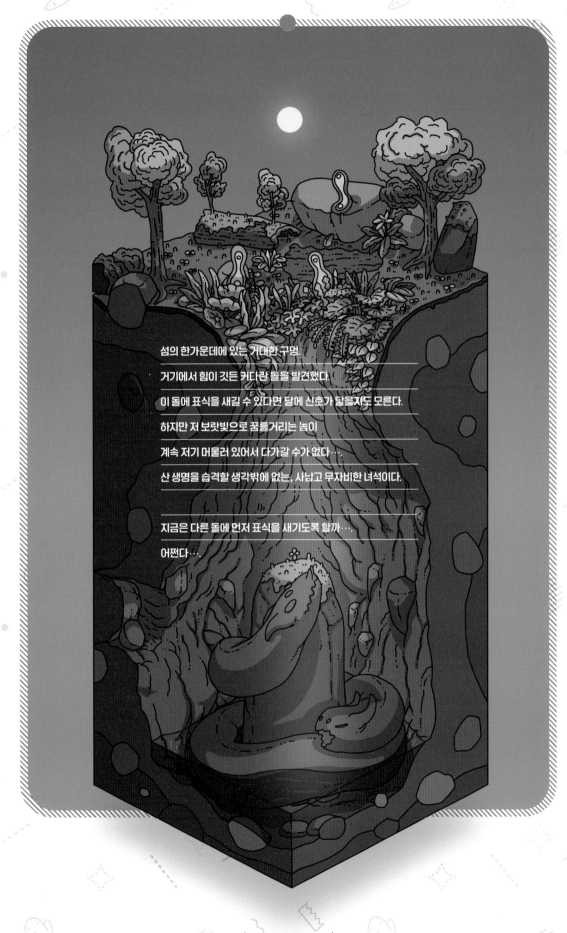

섬의 한가운데에 있는 거대한 구멍.

거기에서 힘이 깃든 커다란 돌을 발견했다.

이 돌에 표식을 새길 수 있다면 달에 신호가 닿을지도 모른다.

하지만 저 보랏빛으로 꿈틀거리는 놈이

계속 저기 머물러 있어서 다가갈 수가 없다….

산 생명을 습격할 생각밖에 없는, 사납고 무자비한 녀석이다.

지금은 다른 돌에 먼저 표식을 새기도록 할까….

어쩐다….

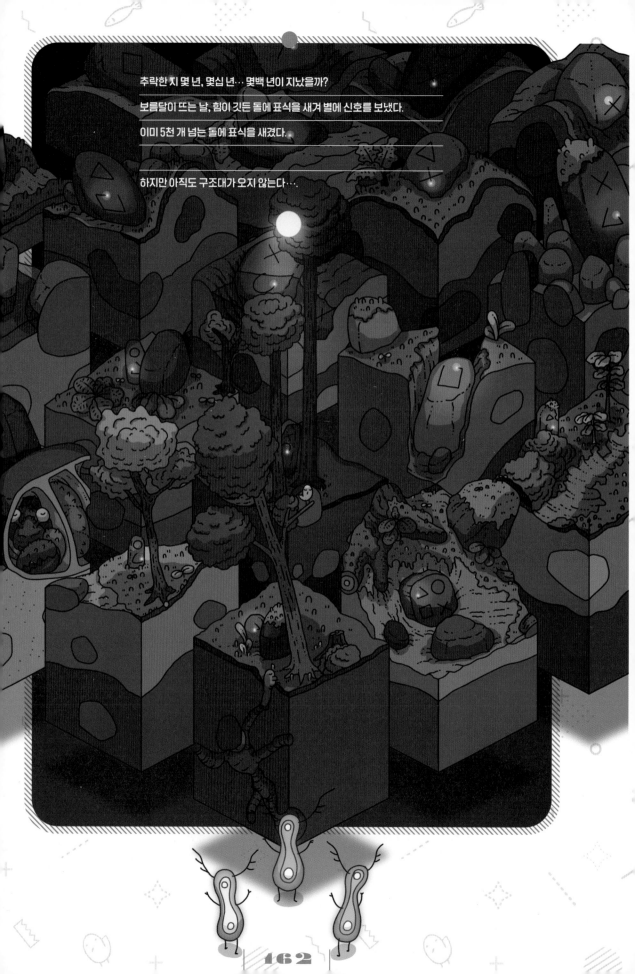

추락한 지 몇 년, 몇십 년… 몇백 년이 지났을까?

보름달이 뜨는 날, 힘이 깃든 돌에 표식을 새겨 별에 신호를 보냈다.

이미 5천 개 넘는 돌에 표식을 새겼다.

하지만 아직도 구조대가 오지 않는다….

이 원숭이는 쇠약해져 있던 자신을 원숭이 닮은 녀석이 구해준 덕에

목숨을 건졌단다.

답례로 옛날에 멸망한, 원숭이 닮은꼴 부족이 애지중지하던

달의 돌을 주고 싶은 모양이다.

원래는 우리 돌이지만….

더는 우리가 가질 자격이 없으니 마음대로 하려무나.

그 원숭이 닮은 녀석이 욕심쟁이가 아니기를 바랄 따름이다.

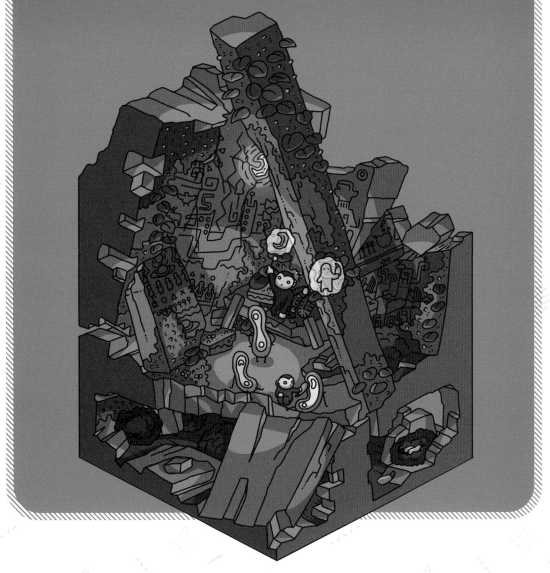

곰 고릴라가 원숭이를 던져 버렸다.

이 곰 고릴라라는 동물은 섬에서도 난폭한 놈으로

예쁘거나 희귀한 물건을 둥우리에 모으는 게 취미다.

그리고 이번에는 저 초승달 돌을 찍은 모양이다.

이 원숭이도 참 운이 없구만….

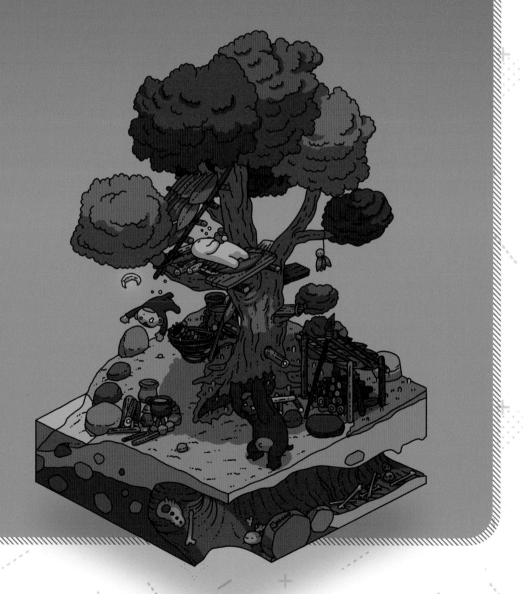

곰 고릴라가 자기 둥우리에서 초승달 돌이 없어졌다며 성질을 부린다.

원숭이 닮은 녀석을 습격해 도로 빼앗아 오려는 모양이다.

원래는 원숭이한테 뺏은 거면서….

원숭이가 우리에게 도움을 청하러 왔다.

하지만 우리는, 자랑은 아니지만 너무 약해 빠져서…. 이를 어쩐다….

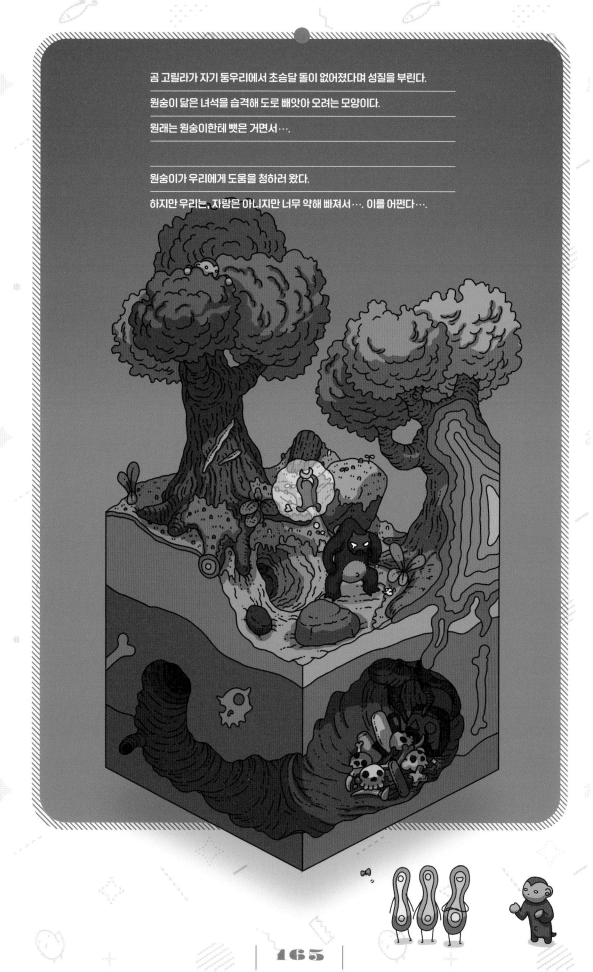

보름달이 뜨는 밤, 원숭이가 용맹무쌍하게도

곰 고릴라에게 도전하더니 이겨버렸다!

우리의 힘을 조금이나마 원숭이에게 주어서일까,

원래부터 원숭이가 용감해서일까.

원숭이는 곰 고릴라를 해치웠다!

약해진 곰 고릴라에게 초승달 돌의 전설을 알려주었다.

다시는 돌과 원숭이에게 접근하지 않겠다고 약속했다.

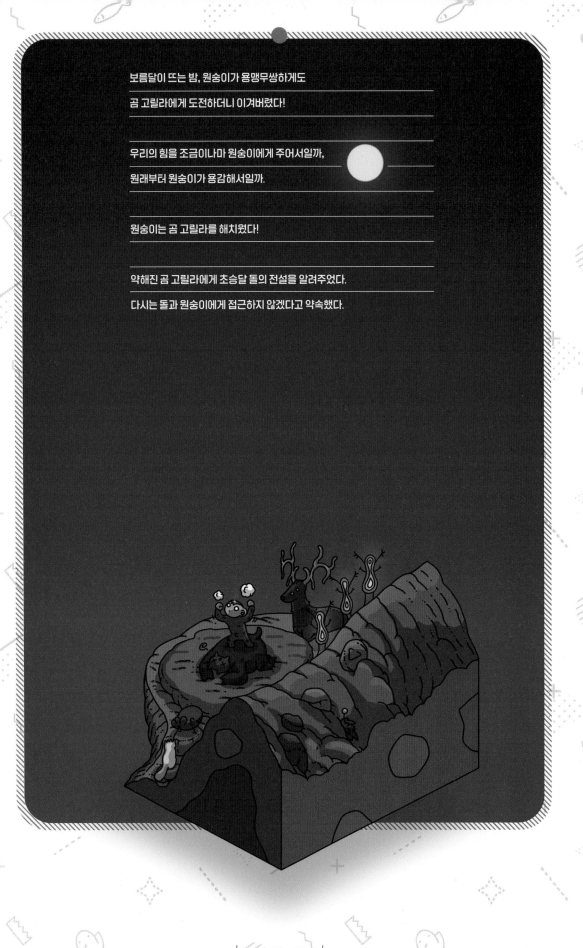

요즘 들어 보라 꿈틀이가

다시 활동을 시작한 듯하다… 아직 죽지 않고 있었나….

설마 이곳에 모습을 드러낼 줄이야….

큰뿔대감이

도와주지 않았으면

잡아먹힐 뻔했다….

보라 꿈틀이가 여기 있다면

큰 구멍 안쪽에 있는 돌에 갈 수 있지 않을까…. 아니, 지금 가는 건 위험한가….

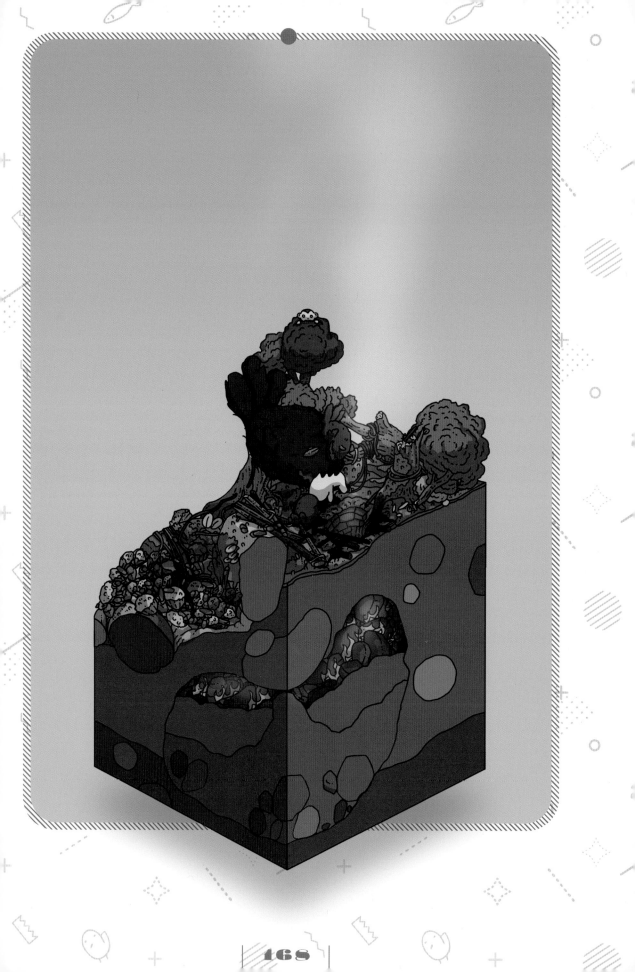

섬에서 보라 꿈틀이가 사라졌다고 원숭이가 알려 주었다.

섬으로 떠내려온 원숭이 닮은 녀석이 해치웠다고.

애처로운 눈매의 보라 꿈틀이… 기어이 죽고 말았나….

아무튼, 이로써 그 커다란 구멍에 있는 큼지막한 돌로

신호를 보낼 수 있게 되었다.

분명 그거면 될 거야….

우리의 오랜 조난생활도 겨우

끝낼 수 있겠군.

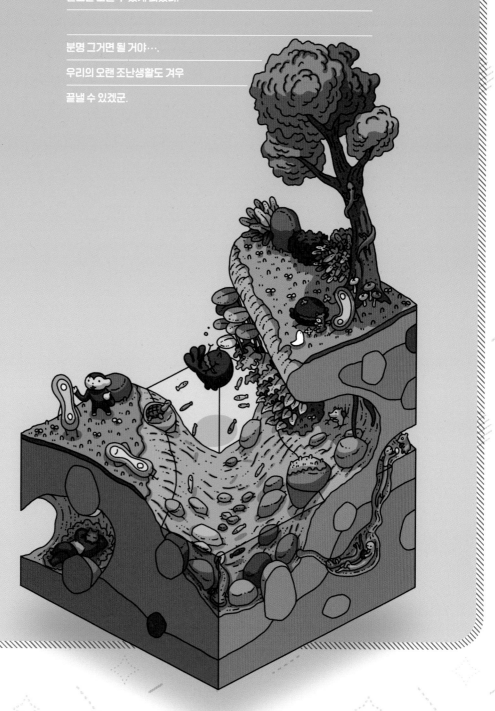

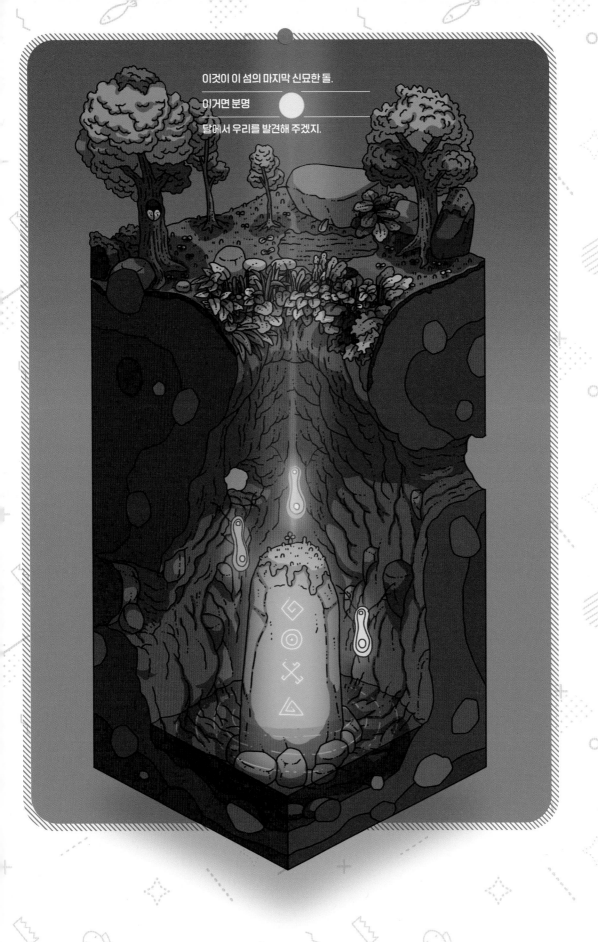

이것이 이 섬의 마지막 신묘한 돌.

이거면 분명

달에서 우리를 발견해 주겠지.

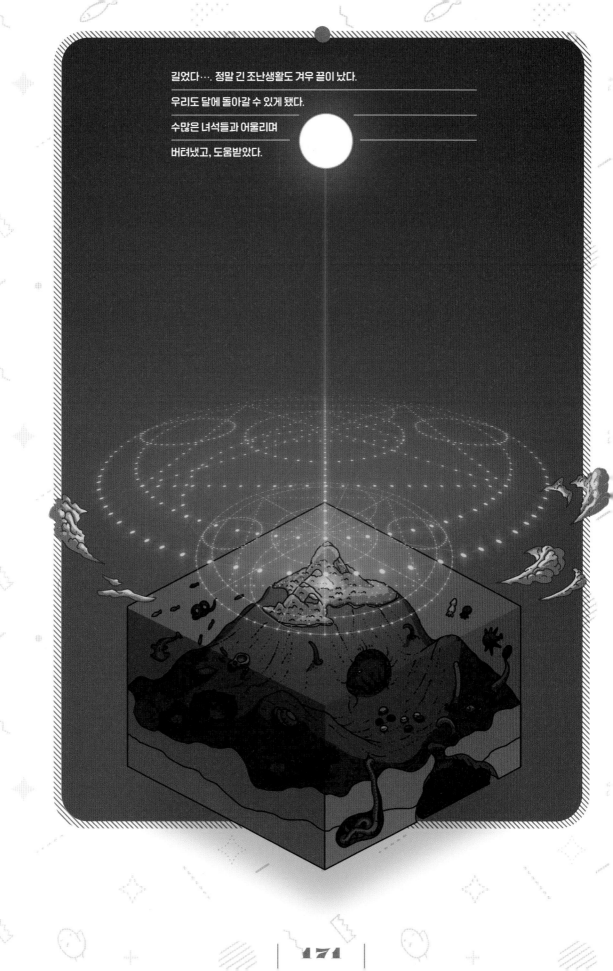

길었다⋯. 정말 긴 조난생활도 겨우 끝이 났다.

우리도 달에 돌아갈 수 있게 됐다.

수많은 녀석들과 어울리며

버텨냈고, 도움받았다.

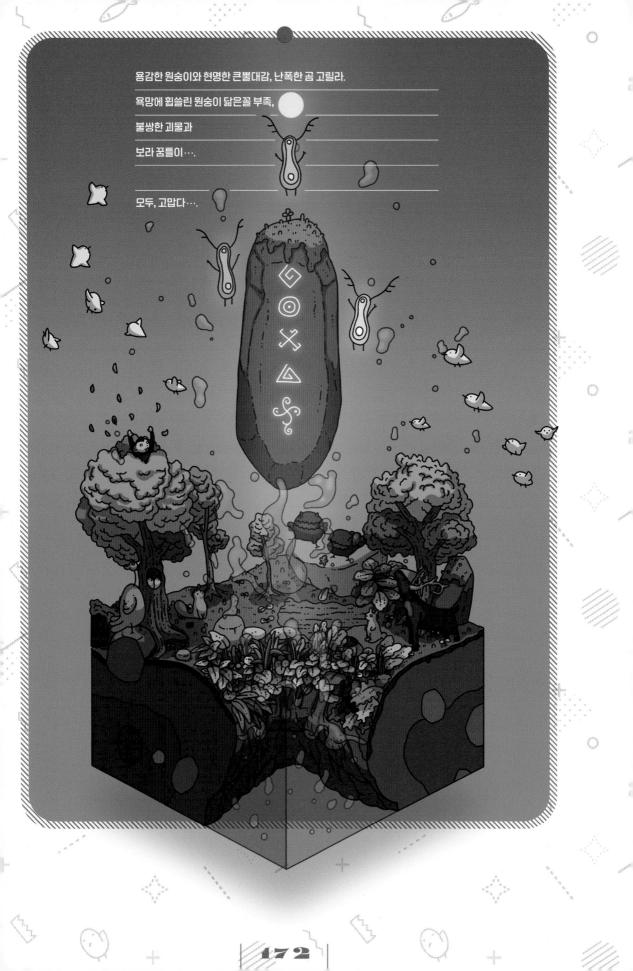

용감한 원숭이와 현명한 큰뿔대감, 난폭한 곰 고릴라.

욕망에 휩쓸린 원숭이 닮은꼴 부족,

불쌍한 괴물과

보라 꿈틀이….

모두, 고맙다….

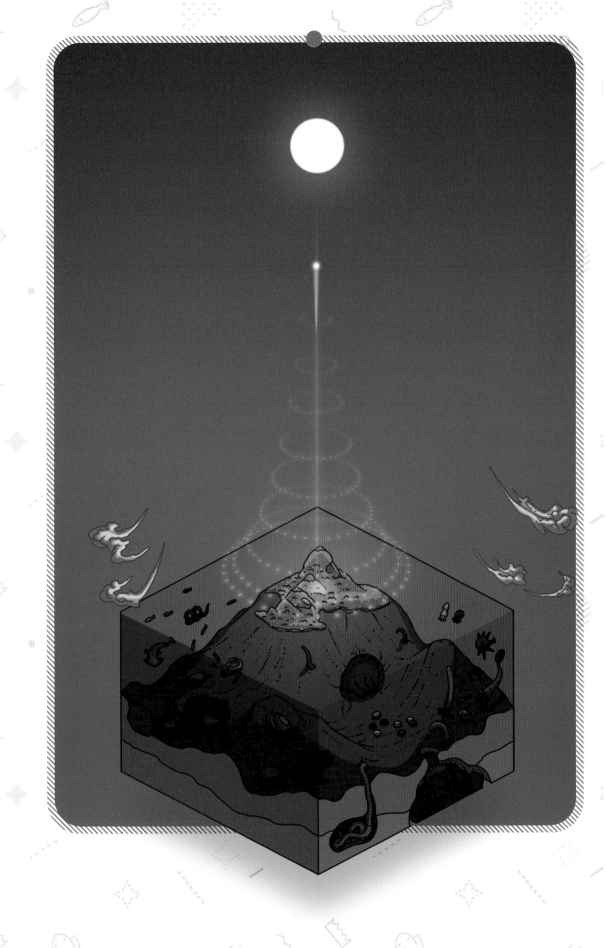

등 장 캐 릭 터 소 개
03
CHARACTERS APPEARING IN THE DIARY OF 100 DAYS ON A DESERT ISLAND

무인도의 역사에서 빼놓을 수 없는,
알려지지 않은 중요한 캐릭터.

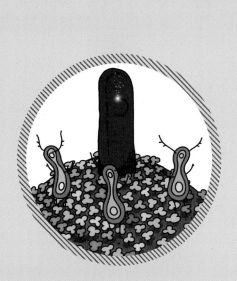

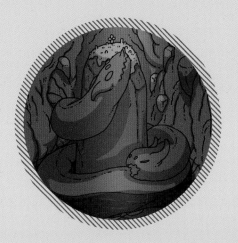

달에 사는 우주인, 월광충. 푸르스름한 개체는 리더의 기질이 있어 툭하면 자는 제멋대로인 성격의 노랑과 잘 우는 초록을 통솔한다. 우주선 추락에서 섬 탈출까지 천 년 가까이 섬에 있었다.

월광충이 보라 꿈틀이라고 부르는, 머리 두 개 달린 뱀. 다른 이름은 빨간 눈. 탈피하면서 커진다. 섬의 주민을 멸망시킨 다음, 주인공이 섬에 나타날 때까지 섬의 큰 구멍에서 거의 잠만 잤다.

03-1 03-2

03-3 03-4

원숭이. 다양한 생물들과 친해지려 한다. 섬에서 오래전부터 살아온 정 많고 착한 동물. 섬의 주민이 멸망한 후에 계곡 아래 유적에서 초승달 돌을 바라봤다나 뭐라나. 작은 친구는 동생이다.

잡식성이며 동굴에서 사는 곰 고릴라. 섬에서는 난폭한 부류에 속한다. 예쁘고 희귀한 물건 수집가로, 발견한 건 힘으로 빼앗아 집으로 가져간다.

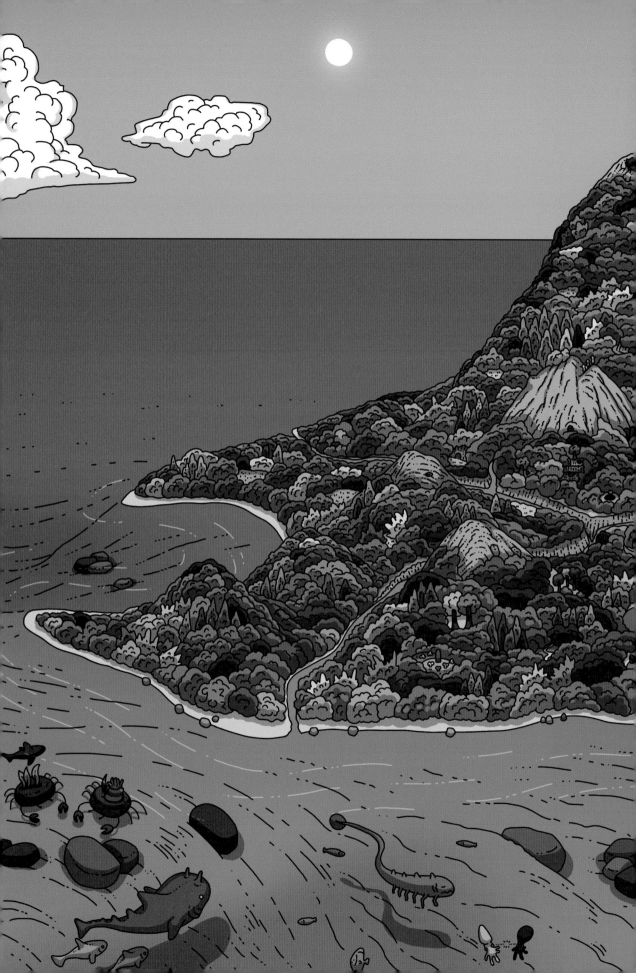

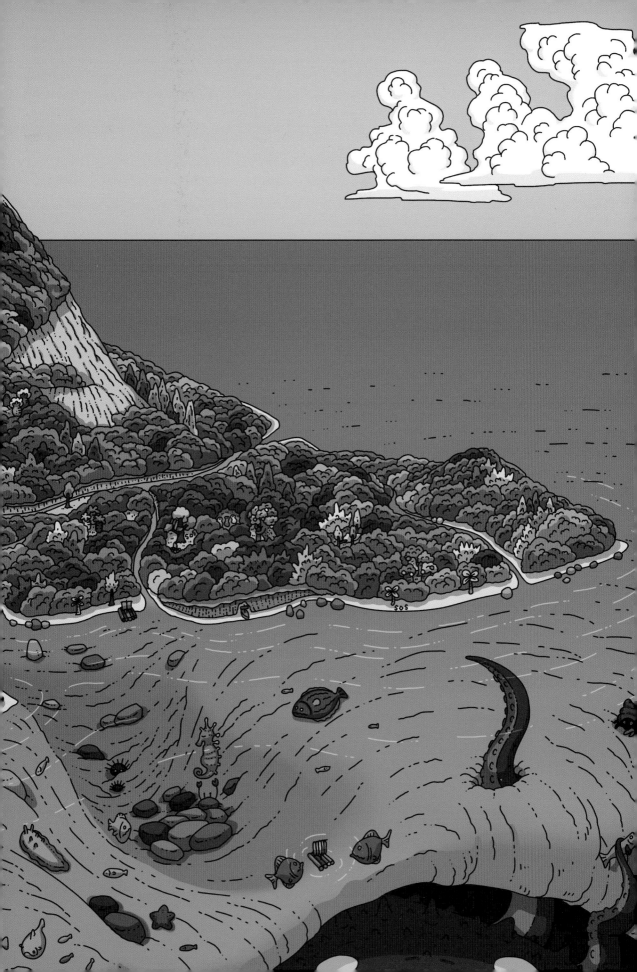

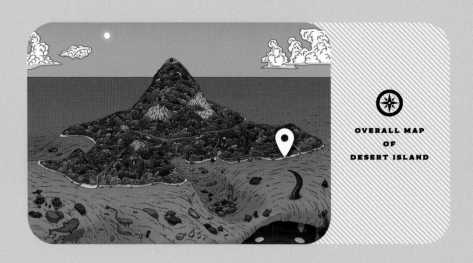

OVERALL MAP
OF
DESERT ISLAND

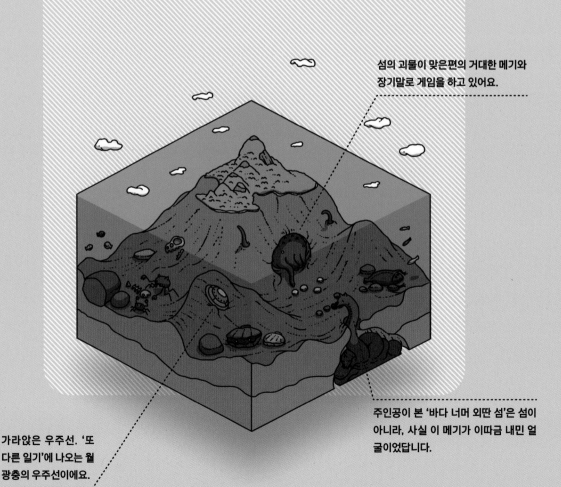

섬의 괴물이 맞은편의 거대한 메기와 장기말로 게임을 하고 있어요.

주인공이 본 '바다 너머 외딴 섬'은 섬이 아니라, 사실 이 메기가 이따금 내민 얼굴이었답니다.

가라앉은 우주선. '또 다른 일기'에 나오는 월광충의 우주선이에요.

DAY 001
시작 부분의 해변가

주인공이 무인도에 표류해 쓰러져 있던 해변.
무인도라는 무대와 바다에는 이상한 생물이 잔뜩 있다는 정보를 담은,
이야기의 시작점이 되는 일러스트입니다.

해변에서 방심한 채 누워 있는 주인공. 무슨 생각을 하는지 …. 아니, 오히려 아무 생각 없이 있었을지도 모릅니다.

자주 등장하는 이 흰 새는 여러 마리가 있다는 설정입니다. 같은 새로 보이지만 여기저기서 나올 때마다 전부 다른 친구랍니다.

01 02

03 04

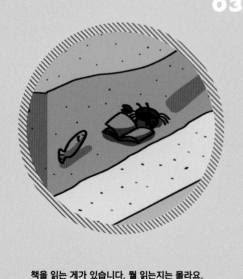

책을 읽는 게 있습니다. 뭘 읽는지는 몰라요. 마음에 드는 캐릭터랍니다.

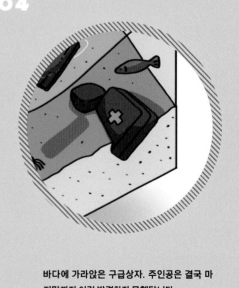

바다에 가라앉은 구급상자. 주인공은 결국 마지막까지 이걸 발견하지 못했답니다.

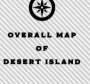

달콤한 냄새에 이끌린
주인공이 계곡을 내려다
보고 있네요. 개인적으
로 좋아하는 구도예요.

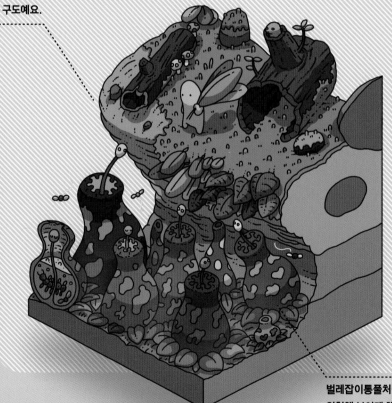

벌레잡이통풀처럼 생긴 식물은 딱 봐도
위험해 보이게 채도를 높였어요.

DAY 022

벌레잡이통풀(?) 풀숲

CLUSTER OF PITCHER PLANTS?

땟목을 만들 자재를 모으던 주인공이 달콤한 냄새에 이끌려,
딱 봐도 위험해 보이는 거대한 식물을 발견한 장면.
무인도 탐험에는 각양각색의 위험이 따르는 법이랍니다.

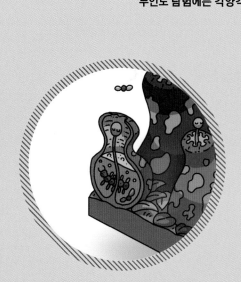

주인공에게는 안 보이지만, 벌레잡이통풀처럼
생긴 식물 내부에는 소화액에 녹고 있는 곤충
이….

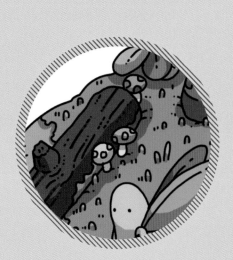

계곡 위에는 13일째에 주인공이 먹었다가 환각
에 빠졌던 버섯이 있어요. 아무리 배고파도 또
따진 않겠죠.

05　**06**
07　**08**

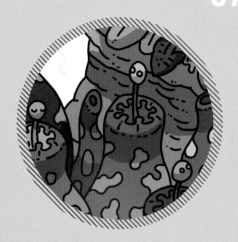

왼쪽의 살짝 가늘고 주둥이가 긴 것이 암술, 오
른쪽의 주둥이에서 삐져나온 얼굴 같은 것이
수술이에요.

계곡의 달콤한 냄새에 이끌려 온 곤충을 잡아
먹는 친구. 나무 구멍에서 살아요. 주인공이 있
어서 경계 중이랍니다.

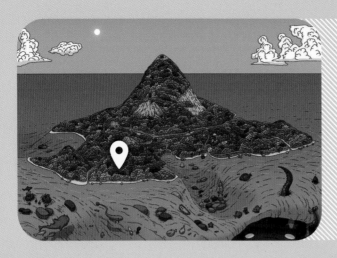

OVERALL MAP
OF
DESERT ISLAND

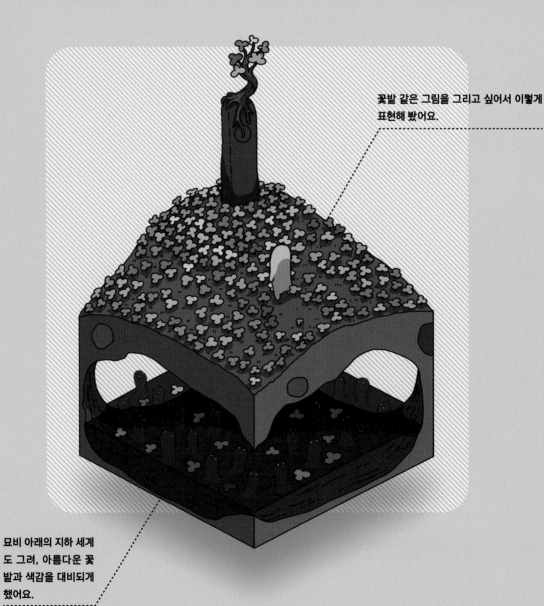

꽃밭 같은 그림을 그리고 싶어서 이렇게
표현해 봤어요.

묘비 아래의 지하 세계
도 그려, 아름다운 꽃
밭과 색감을 대비되게
했어요.

DAY 045

언덕에서 발견한 묘비

TOMBSTONE DISCOVERED ON HILL

'또 다른 일기'의 월광충이 있었던 시절부터 천 년 가까이 지난 세계.
사람이 없는 섬은 원시림에 뒤덮여 버렸지만,
주인공은 묘비 등을 발견하며 문명의 흔적을 느끼지요.

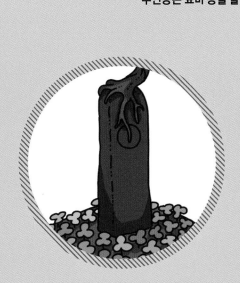

주인공이 발견한 언덕의 돌은 '또 다른 일기'에
나오는 월광충이 가장 처음 표식을 새겨 넣은
힘이 깃든 돌이에요.

09

주인공이 찾아오기 전, 이곳은 섬 주민들이 묘
지로 사용하며 죽은 주민을 장사 지냈어요.

10

11

언덕 아래에서 주인공을 쳐다보는 이들은 섬
주민들의 영혼 같은 거예요. 주인공에게 적의
는 없답니다.

12

힘이 깃든 돌에 돋아난 세 잎 클로버 가운데에
네 잎 클로버를 딱 하나 섞어 놓았어요. 눈치채
셨을까요?

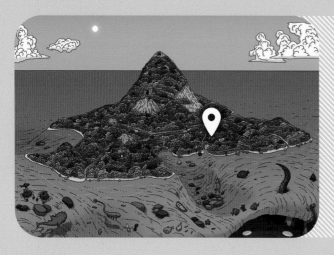

트리 하우스는 뭐랄까, 남자아이의 로망
이 아닐까 싶어요. 그리면서 정말 즐거웠
답니다.

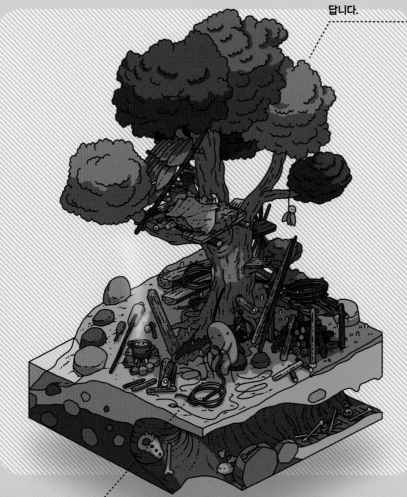

주인공의 색깔은 그때
그때 주인공의 컨디션
이나 정신 상태에 따라
달라져요.

빨간 눈과 터줏대감을 만나버린 주인공은 섬에서 탈출하기 위해 서둘러 배를 수리합니다.
그 뒤 빨간 눈이 부숴버리는 바람에 마지막 트리 하우스 장면이 되고 말았어요.

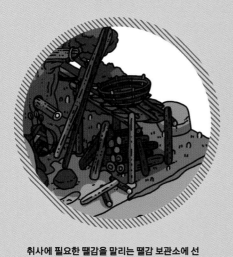

취사에 필요한 땔감을 말리는 땔감 보관소에 선반도 만들어 바구니를 두는 등, 주인공 나름대로 효율적이면서 쾌적함을 고려해 배치했어요.

13

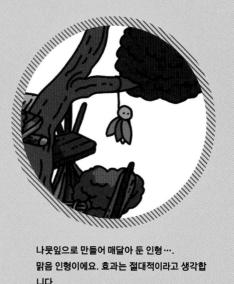

나뭇잎으로 만들어 매달아 둔 인형….
맑음 인형이에요. 효과는 절대적이라고 생각합니다.

14

15

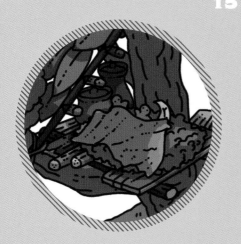

나무 위 침대. 담요 대용인 사슴 가죽과 쏠쏠해서 만든 흙 인형. 안쪽 항아리에는 소금에 절인 사슴 고기가 있어요.

16

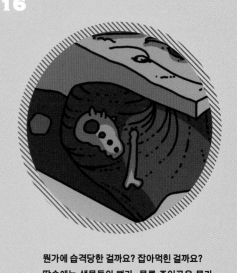

뭔가에 습격당한 걸까요? 잡아먹힌 걸까요?
땅속에는 생물들의 뼈가. 물론 주인공은 몰라요….

OVERALL MAP
OF
DESERT ISLAND

전체적으로 색을 어둡
게 썼는데, 부드러운 반
사광을 넣어 신비한 분
위기를 연출했어요.

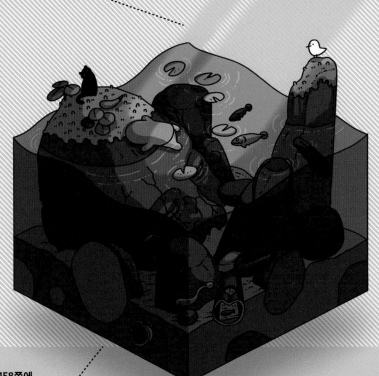

'또 다른 일기' 158쪽에
나오는 신전이에요. 물
에 잠겼다는 설정이랍
니다.

계곡 아래의 유적

RUINS AT BOTTOM OF VALLEY

계곡 다리를 건너 커다란 멧돼지로부터 도망치려던 주인공이 미처 도망가지 못한 채 떨어지고야 만 계곡 밑바닥.
원숭이가 주인공을 도와주려고 바나나를 두고 간 듯합니다.

주인공이 정신을 잃었을 때 나타나는, 주인공 집의 검은 고양이. 여기에서도 역시나 그림자가 없답니다.

17

18

왜 바나나가 …. 떠내려온 주인공을 원숭이가 발견하고 물가로 옮긴 다음 두고 간 모양이네요.

19

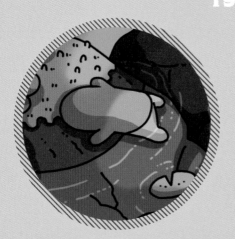

20

주인공이 옮겨진 물가는 잠긴 석상의 머리 부분이에요. 풀 더미에 뒤덮여 알아보지는 못해도 섬 여기저기에 있답니다.

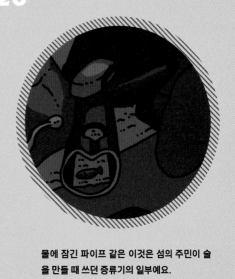

물에 잠긴 파이프 같은 이것은 섬의 주민이 술을 만들 때 쓰던 증류기의 일부예요.

OVERALL MAP
OF
DESERT ISLAND

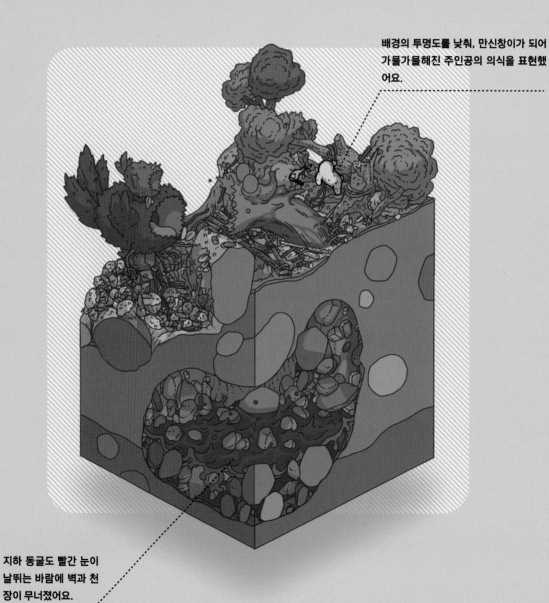

배경의 투명도를 낮춰, 만신창이가 되어 가물가물해진 주인공의 의식을 표현했어요.

지하 동굴도 빨간 눈이 날뛰는 바람에 벽과 천장이 무너졌어요.

DAY 095

마지막 싸움

FINAL BATTLE

먹이로 빨간 눈을 유인하는 작전이 잘 먹히지 않아서 힘겨운 싸움 끝에 승리한 장면을 여러 장의 일러스트로 표현했어요.
그 가운데 일부를 해설해볼게요.

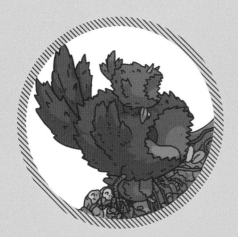

함께 빨간 눈을 위협하는 터줏대감과 새끼들.
흥분한 탓인지 털이 곤두서 있네요.

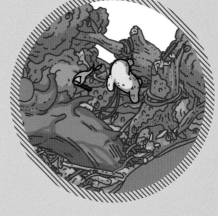

주인공이 들고 있는 횃불은 빨간 눈이 넘어졌
을 때 발견한 것이에요. 무아지경으로 던집
니다.

21 **22**

23 **24**

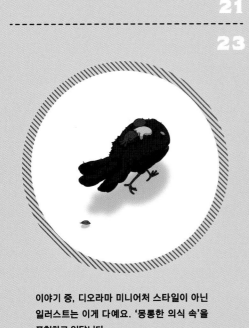

이야기 중, 디오라마 미니어처 스타일이 아닌
일러스트는 이게 다예요. '몽롱한 의식 속'을
표현하고 있답니다.

빨간 눈이 불타 죽은 장면을 대놓고 그리기 싫
어서 흰 연기가 솟아오르는 것으로 표현했
어요.

무인도에서 조용히 사는 생물들의
생태를 이해해요.

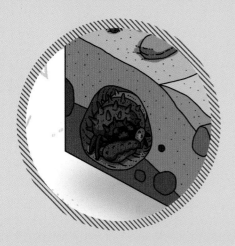

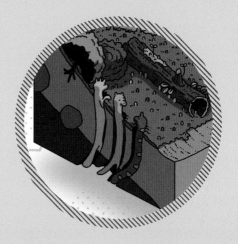

주로 얕은 바다에 분포하며 땅속과 물속에서 서식하는 커다란 소라게. 커다란 몸에 비해 겁이 많아 금방 껍질 안으로 숨는다. 너무 커지면 껍질에 들어가지 못해 바위에 들어가기도 한다.

몸통이 아주아주 긴 생물. 머리에 달린 뿔의 개수가 나이이며, 몸통이 길수록 매력적이다. 체형 때문에 습격받기 쉬워서 땅속에서 산다. 뱀을 무서워한다.

04-1 04-2

04-3 04-4

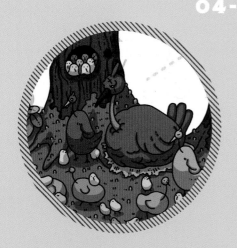

섬 안에 일정한 영역을 소유한 새의 무리. 가장 큰 개체가 리더로 무리의 안전을 지키기 위해 항상 눈을 빛내고 있다. 양쪽의 빨간색과 녹색 두 친구는 젊은 리더이고, 다른 새들은 암컷과 새끼들이다.

땅속에서 지내며 가끔 험한 꼴도 당하는 다양한 종류의 생물들. 터줏대감의 새끼에게 쫓기기도 하고, 창이 날아들기도 한다. 대체 그들이 뭘 했다고 그러는 걸까?

MUJINTO HYOCHAKU 100 NICHI NIKKI
©gozz 2021
First published in Japan in 2021 by KADOKAWA CORPORATION, Tokyo.
Korean translation rights arranged with KADOKAWA CORPORATION, Tokyo through Korea
Copyright Center Inc.

표지, 본문 디자인 : 團夢見(imagejack)

100일간의 무인도 표류기

1판 1쇄 인쇄 2024년 4월 2일
1판 1쇄 발행 2024년 4월 9일

지은이 gozz
옮긴이 현승희
펴낸이 김기옥

실용본부장 박재성
마케터 서지운
지원 고광현, 김형식

디자인 푸른나무디자인
인쇄·제본 민언프린텍

펴낸곳 한스미디어(한즈미디어(주))
주소 121-839 서울시 마포구 양화로 11길 13(서교동, 강원빌딩 5층)
전화 02-707-0337
팩스 02-707-0198
홈페이지 www.hansmedia.com
출판신고번호 제 313-2003-227호
신고일자 2003년 6월 25일

ISBN 979-11-93712-18-4 03650

책값은 뒤표지에 있습니다.
잘못 만들어진 책은 구입하신 서점에서 교환해드립니다.